關 於 本 書
About This Book

這本《六弦百貨店(Guitar Shop)紀念版》自1997年發刊至今，一共發行過17冊。從以前只有平面TAB樂譜到附加CD的版本，再從CD發展成VCD版本，一直到現在的DVD版，期間共刊載了近1000首的中英文彈唱歌曲，以及近50首的指彈編曲歌曲，相信已經是吉他愛好者必備的樂譜之一。

這期開始大家將發現到，我們將彈唱與指彈歌曲徹底分開了，書名分別為《六弦百貨店彈唱精選①》和《六弦百貨店指彈精選①》。好幾次和讀者的交流當中，了解到很多玩Fingerstyle是不玩伴奏的，彈唱譜除了佔據版面，似乎也起不了學習作用，或是說，大部份的指彈愛好者都是衝著指彈歌曲才購買這一系列書籍的。另一方面，由於近年來唱片公司的詞曲重製授權費節節高漲，使得我們必須將樂譜做一個分類，降低售價，分享更多人。

本書中，除了收錄了《六弦百貨店》2014年六期月刊中精彩的指彈樂譜外，更羅列了樂譜中所採用之技巧符號，將它們一一做了說明，將更有助於學習。許多演奏家對於某些特殊技巧都量身定製了特別的符號，所以相同符號不一定適用於所有的樂譜，畢竟這些彈奏技巧不像槌音、滑音、勾音那麼的一致性。另外，各位除了運用書中所附的DVD做學習外，更可以使用手機載具，掃描歌名旁的QR Code，觀賞高清影片。

當然您如果對於我們所編的伴奏譜有興趣，歡迎您購買《六弦百貨店彈唱精選①》，我們挑選了2014年精彩歌曲60首，曲曲精彩，相信可以讓您的吉他造詣虎虎生風、與眾不同。最後敬祝各位，學習愉快。

目錄 CONTENTS

06　本書使用符號與技巧解說

10 | Track01 愛你

18 | Track02 Tower Of Savior

24 | Track03 My Destiny

28 | Track04 Rag Time On The Rag

30 | Track05 飛機雲(ひこうき雲)

36 | Track06 期待再相逢(さらば)

40 | Track07 缺口

47 | Track08 天馬座的幻想

54 | Track09 Santa Claus Is Coming To Town

59 | Track10 以後別做朋友

64 | Track11 小蘋果

68 | Track12 我愛著你(사랑하고 있습니다)

※本書光碟附有FingerStyle演奏曲完整之MP3音樂檔案，以供練習。請使用電腦開啟光碟，找到名為「mp3」資料夾即可。

※為方便學習者能隨時觀看演奏示範影片，本書每首歌曲皆附有二維碼（QRcode），可利用行動裝置掃描之，即能連結到相對應的演奏示範影片。

※MP3檔案受音樂著作權保護，僅供個人使用，請勿以任何形式散撥、傳遞。

本書使用符號與技巧解說

調弦方式(Tuning)

在彈奏一首曲子之前，確認調弦方式是很重要的，不同的空弦音組成會影響吉他所能彈奏的音域範圍與和弦的指型、按法。英文字母由上至下分別代表吉他的1至6弦之空弦音。

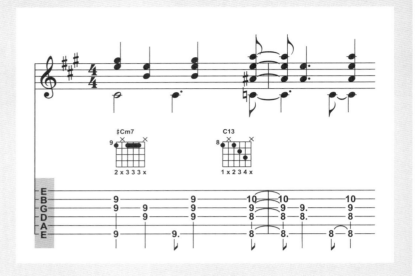

泛音(Harmonics)

(一)自然泛音(NH)
在每條弦上特定的琴格位置(4、5、7、9、12格)以左手手指輕觸該格琴衍，右手撥彈同時放開左手觸弦的手指即可得。

(二)人工泛音(AH)
依需要的音高推算其與自然泛音的差距並移動觸弦與彈奏的位置，如需要F音的泛音可由左手按住第6弦第1格，右手食指輕觸第6弦第13格琴衍並以拇指/無名指撥彈，撥彈同時放開右手食指即可得。

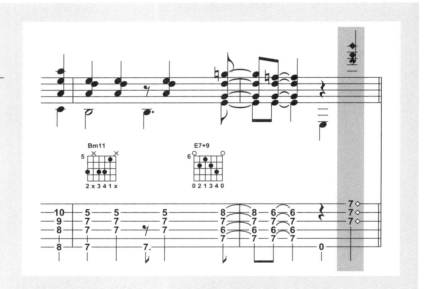

滑奏(S)

顧名思義，滑奏即為一種讓音與音之間的轉換能夠圓滑不中斷的技巧，當我們在彈奏一個全音以上的滑奏時，中間經過的每個半音都會很短暫的出現，讓樂曲的情感能夠更加延展；彈滑奏的技巧為以左手按弦，在右手撥彈出該格音高的同時，左手持續按緊弦向上或下滑動即可得，滑奏亦可以雙音以上演奏，能夠產生更加強烈的音樂性。

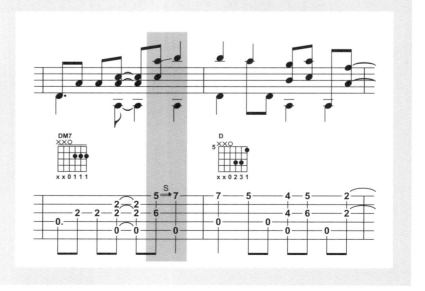

搥弦(H)

搥弦和前述的滑奏、後面的勾弦技巧一樣，都是讓音符間的移動較為連貫的技巧，在應用上也時常和勾弦為一組，做出比一音一撥彈更加快速的彈奏。和滑奏一樣需要先左手按弦右手撥彈，不同之處在於撥彈之後須以左手手指搥住目標音琴格。如右方譜例，在彈第1弦第4格後，左手施力搥按住第5格即可得目標A音。

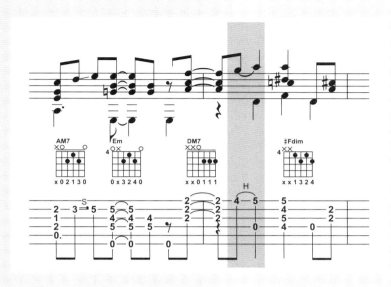

勾弦(P)

勾弦，從某方面來看可以說是搥弦的反義詞，我們想要在兩個音之間做下行的移動時經常會使用到它。音在下行的時候是無法做搥弦的，此時只能使用滑奏或勾弦，如果需要較快速的彈奏，或不需要滑奏裡「經過音」的效果時，便可以選擇勾弦。彈奏的方法是在撥彈起始音後，利用按弦的手指迅速再撥動琴弦，當然，目標音也必須按緊。如範例中先以左手無名指按住第2弦第3格，同時食指也按緊第1格，在右手撥彈D音後再以左手無名指立即勾彈第2弦，如此便能得到目標C音。

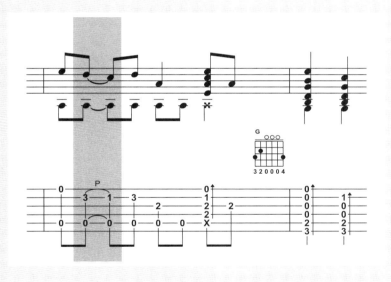

推弦(B)

推弦是一種能充分模擬人聲及展現聲音表情的彈奏技巧，在藍調及爵士樂中的即興樂句中經常使用。基本的推弦以一個半音或全音最為常見，不過依吉他種類、弦的粗細與個人腕力、指力的不同，有的人也可以推到一個半的音甚至兩個全音以上。使用推弦時，我們手握琴頸，按緊琴弦，利用手腕和手指的力量，在撥彈起始音後將琴弦向上或下扭動，使琴弦拉緊，進而提高音高，亦可以在推至高音後，在延音尚未結束前放鬆琴弦至原位，得到音符來回移動的效果。

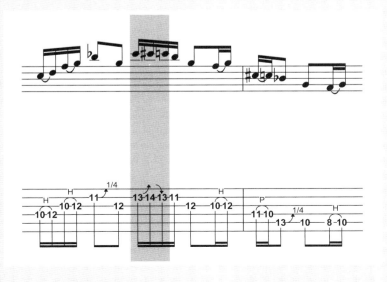

小幅度推弦(Blues Bending)

和前述的推弦方法相同，但小幅度推弦通常只會推大約四分之一個全音上下，又被稱為藍調推弦，因早期藍調音樂十分強調情感的表現以及將旋律「擬人化」，不完整的推弦正能表現如人說話時每個音都不會完全一樣的情況；不過現在許多類型的音樂裡也都會使用這樣的技巧，使用與否完全依彈奏者喜好與樂句需求而定。

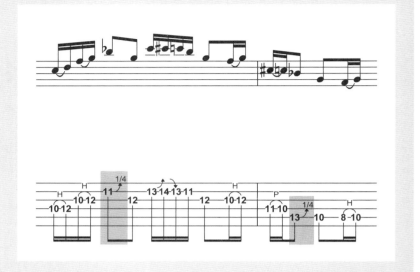

刷弦(Strumming)

在吉他演奏中，能讓同一時間聽起來的聲音最豐富的技巧就屬刷弦了，也是許多人彈唱時最常使用的伴奏技巧，彈奏方式簡單，只要將左手指位按對，右手刷下去即可，要特別注意的是當該和弦指型並沒有每根弦都要撥彈時，確實地避開或悶住不需要彈奏的弦是很必要的，如此才能作出完整且音色乾淨的刷弦。有時也會在刷弦處以B(Brush)符號來表示刷弦。

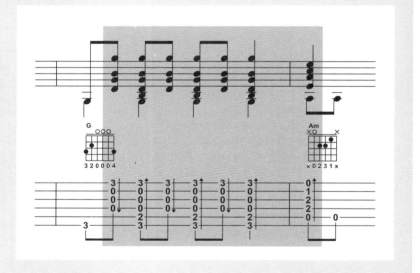

輪指(Rasgueado)

亦有另一種說法叫「輪指掃弦」，這種彈法是源自於古典吉他的彈奏技巧，多用在佛朗明哥舞曲風格的曲子。在刷同一個和弦時不像平常只刷一次，而是快速地用右手的三根或四根手指輪番刷弦，讓同一和弦在極短的時間內連響好幾次，並使樂句產生節奏急促的效果。如果沒有「R」符號，亦可把它當成是「琶音」效果來彈奏。

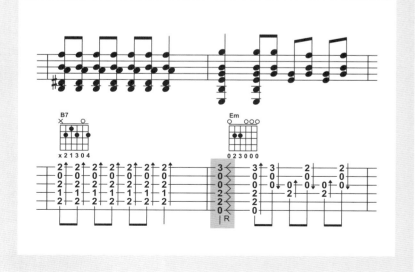

顫弦(Vib.)

一個樂句的結尾音，如果也像其他音符一樣，只是彈過，會讓人抓不到旋律間的呼吸點，好比我們在歌唱時，最後一個長音總會若有似無地讓它抖一下，在吉他彈奏中也有這樣的技巧，那就是顫弦，也有人叫它揉弦，彈奏的方式就如同它的名稱，在撥彈後以左手揉弦的方式使音發出抖動的感覺。不過千萬別太過頻繁地使用，這樣會像我們聽一些長輩唱台語歌，每一句的句尾都劇烈地抖音，反而會使聆聽者感到干擾！

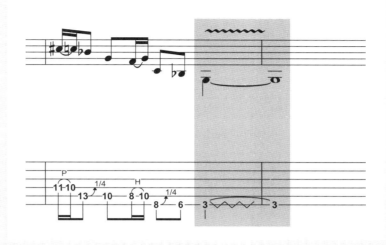

擊弦(X)

擊弦是利用手指敲擊弦的力道，讓吉他同時產生旋律和節奏，在指彈演奏中是很常被使用到的技巧，通常會和刷弦一起使用，看起來很簡單，實際上要精準地演奏卻是十分困難的，建議初學者應將節奏和旋律分開練習。右手大拇指或手掌離大拇指近的肉多的部位拍擊吉他5、6弦的位置。

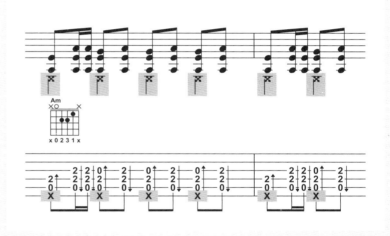

打板(+)

打板和擊弦一樣都是被指彈吉他演奏者頻繁使用的技巧，目的是創造出近似大鼓的節奏聲響，讓樂曲的背景節奏更加豐富，訣竅是以右手掌腹敲擊吉他響孔上方的面板，應用上也會和刷弦一起使用，亦建議將敲打節奏與刷弦分開練習至熟練再合併彈奏。右手中指同時往下擊弦，動作類似用手指指甲往1、2、3弦彈出去的感覺

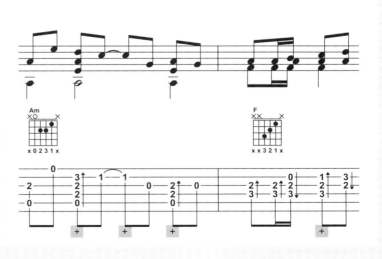

goo.gl/vNHBgv

愛 你

動畫【夏目友人帳2】片尾曲

演唱 / 高鈴
詞 / 山本高稲
曲 / 伊藤ゴロー

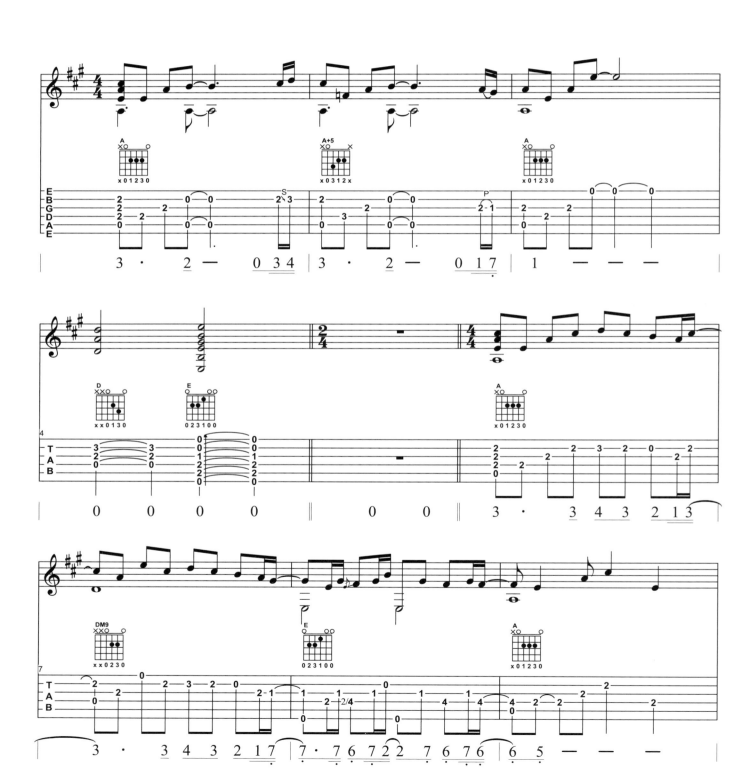

OP：Sony Music Enter tainment (Japan) Inc.

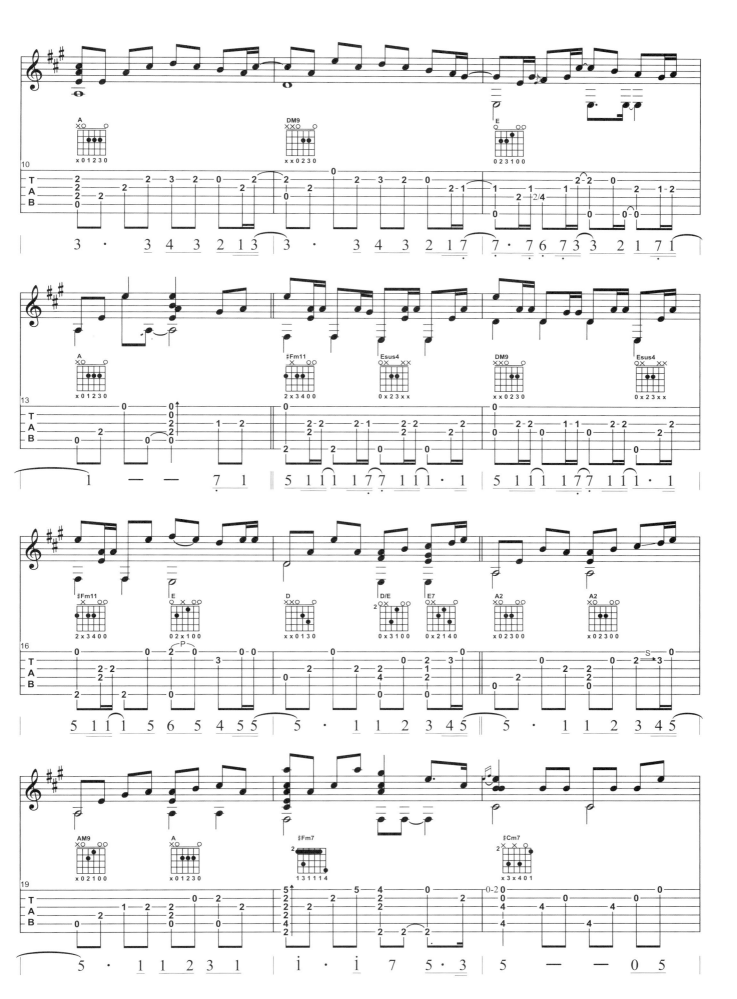

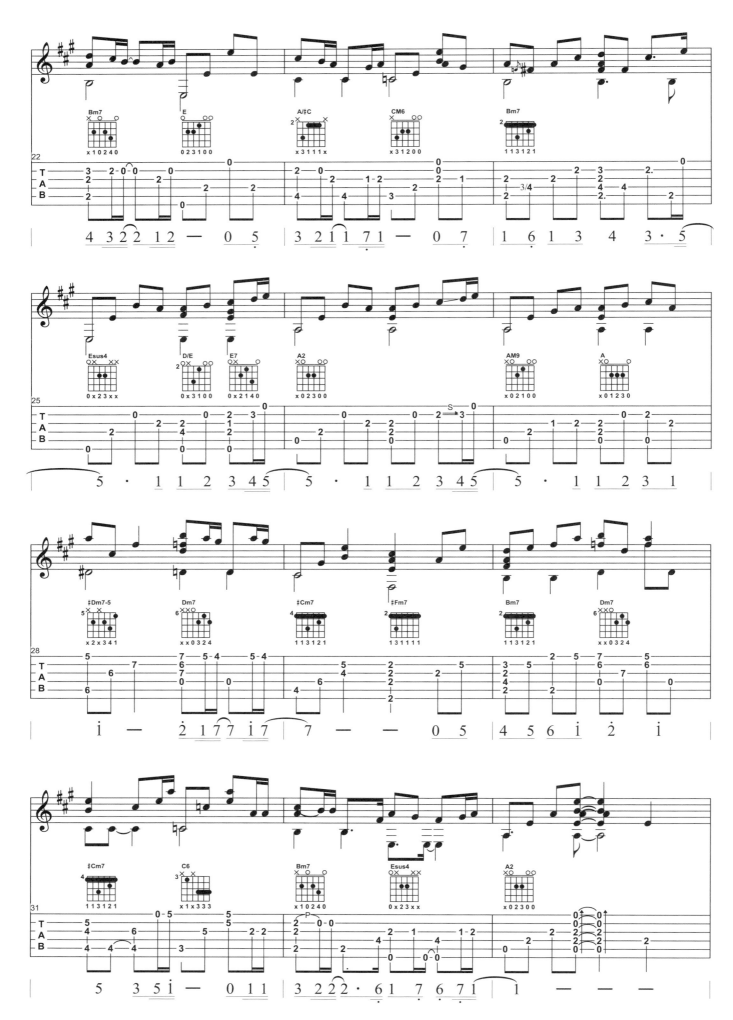

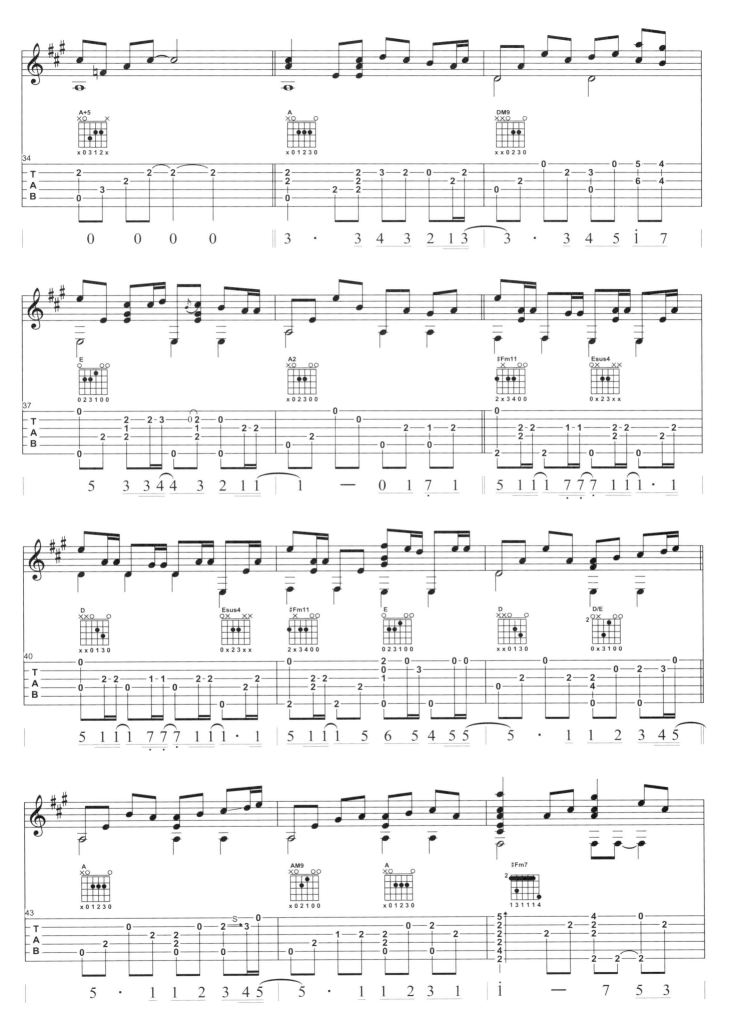

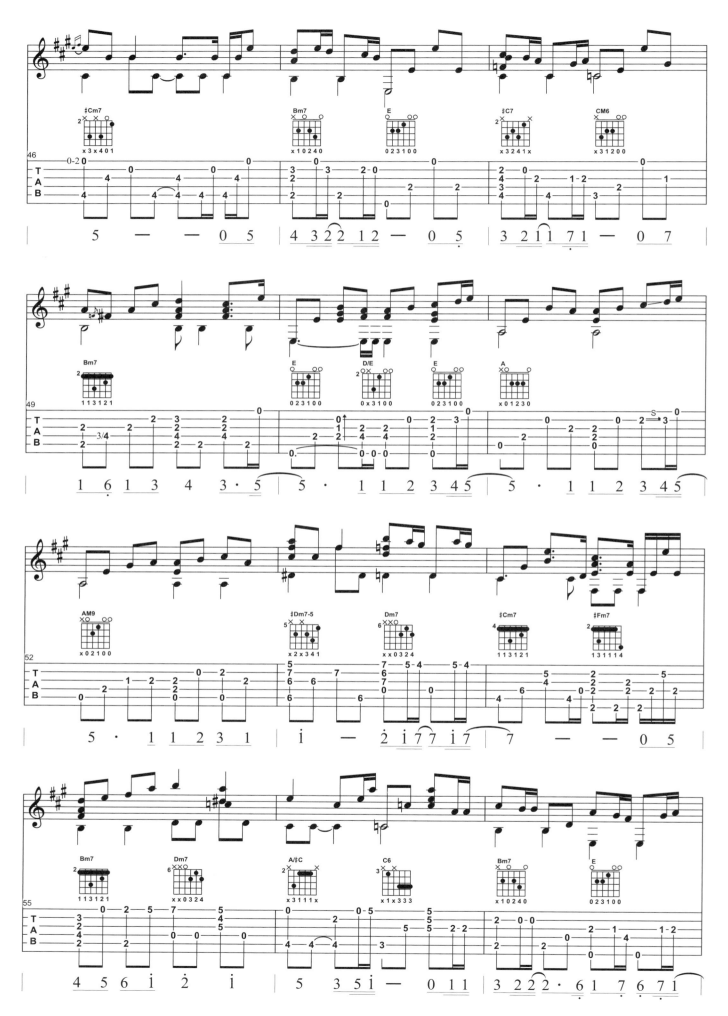

14

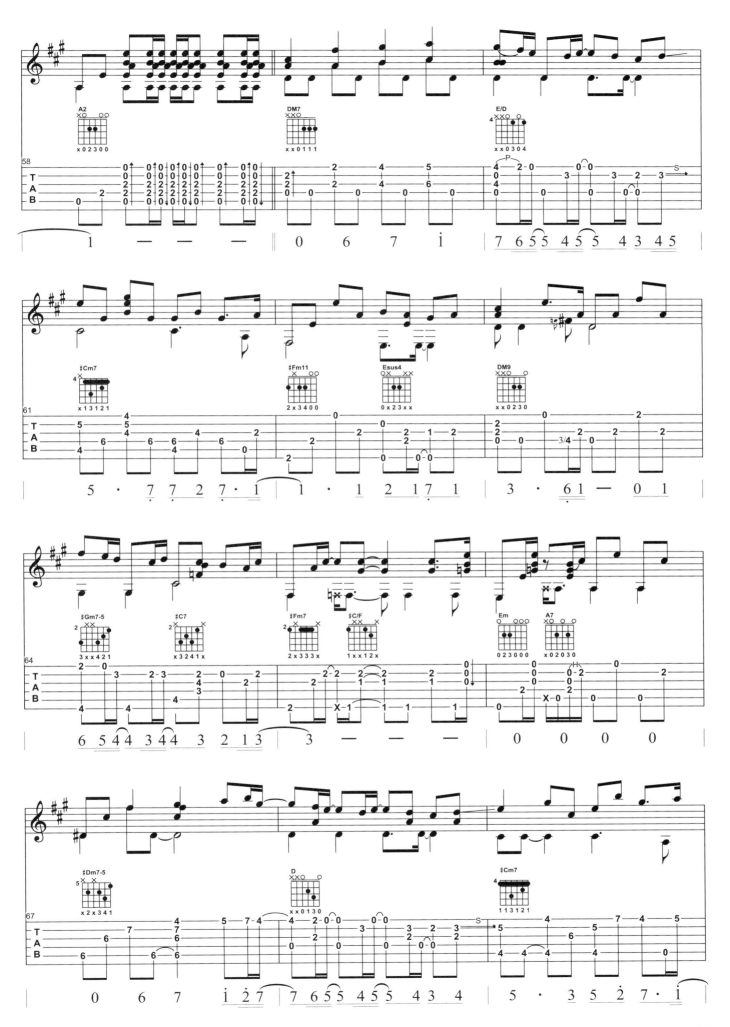

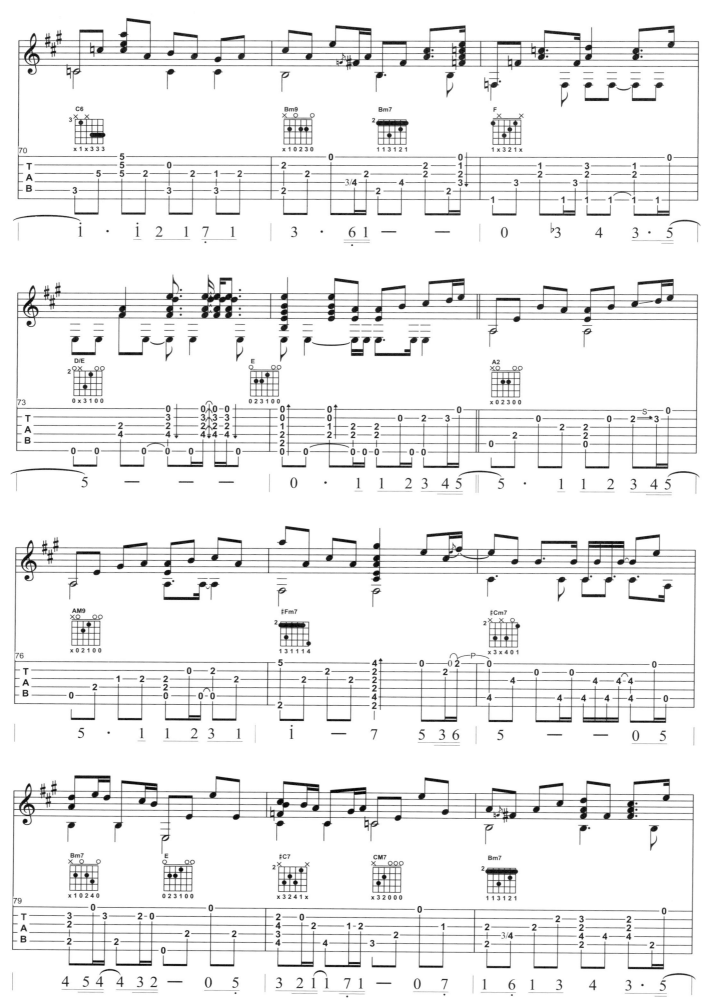

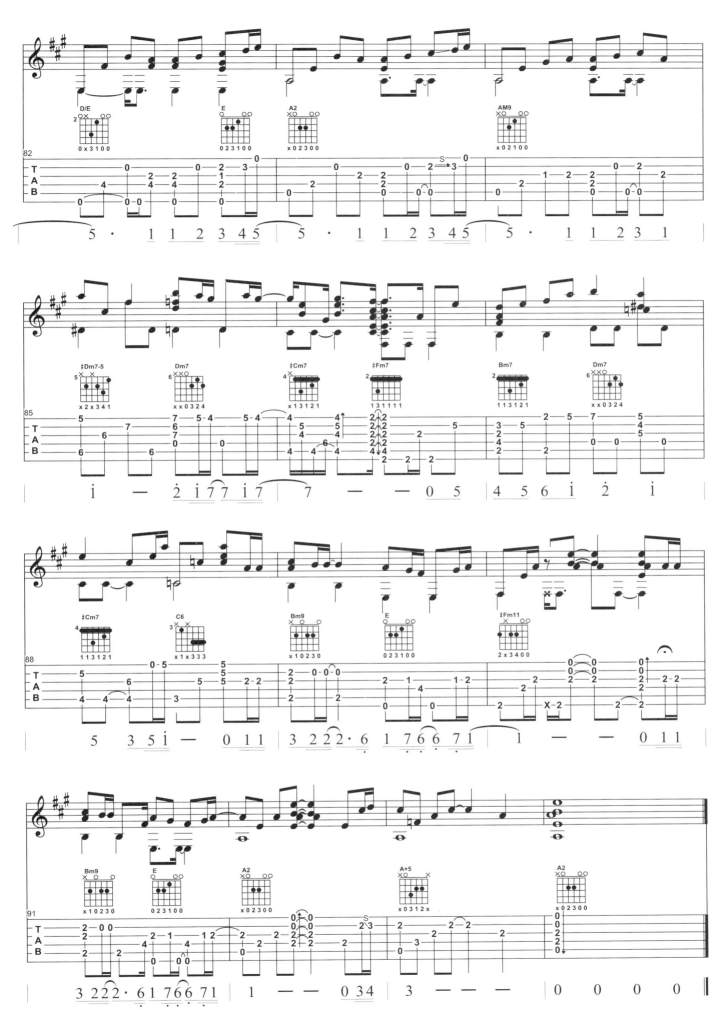

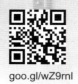

Tower Of Savior

【神魔之塔】主題音樂

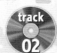

Tower of saviors+Battle+Lost Relic

Key

goo.gl/wZ9rnl

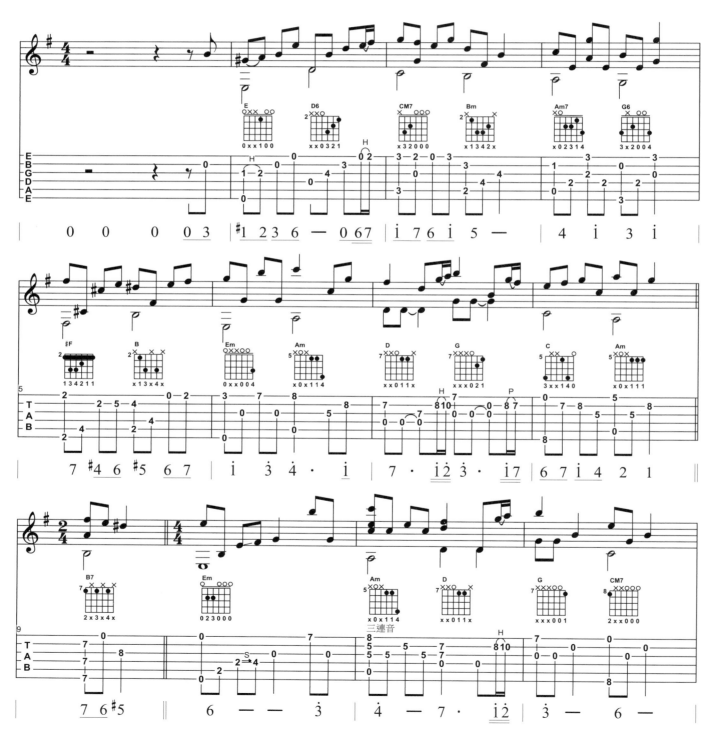

18

OP：Mad Head Limited.

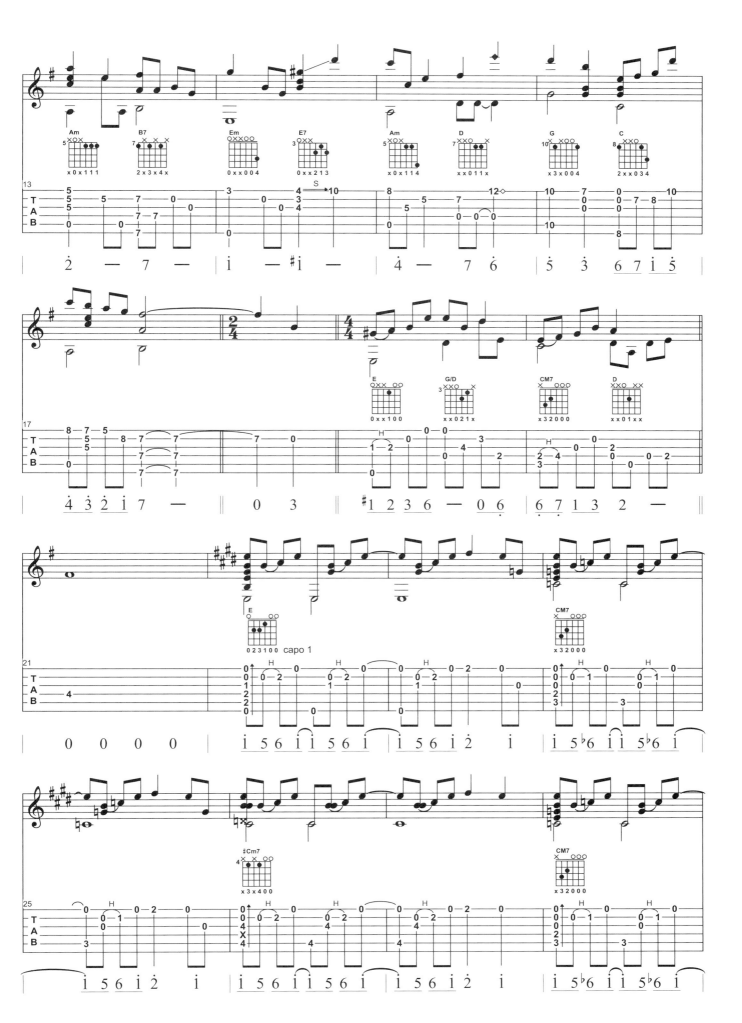

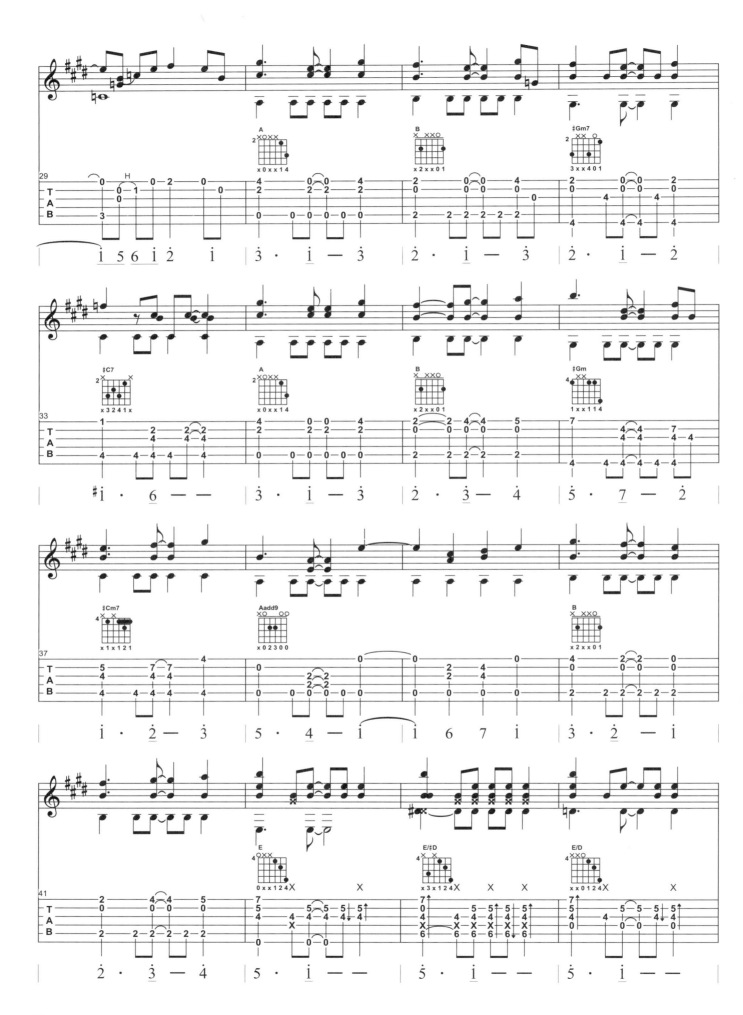

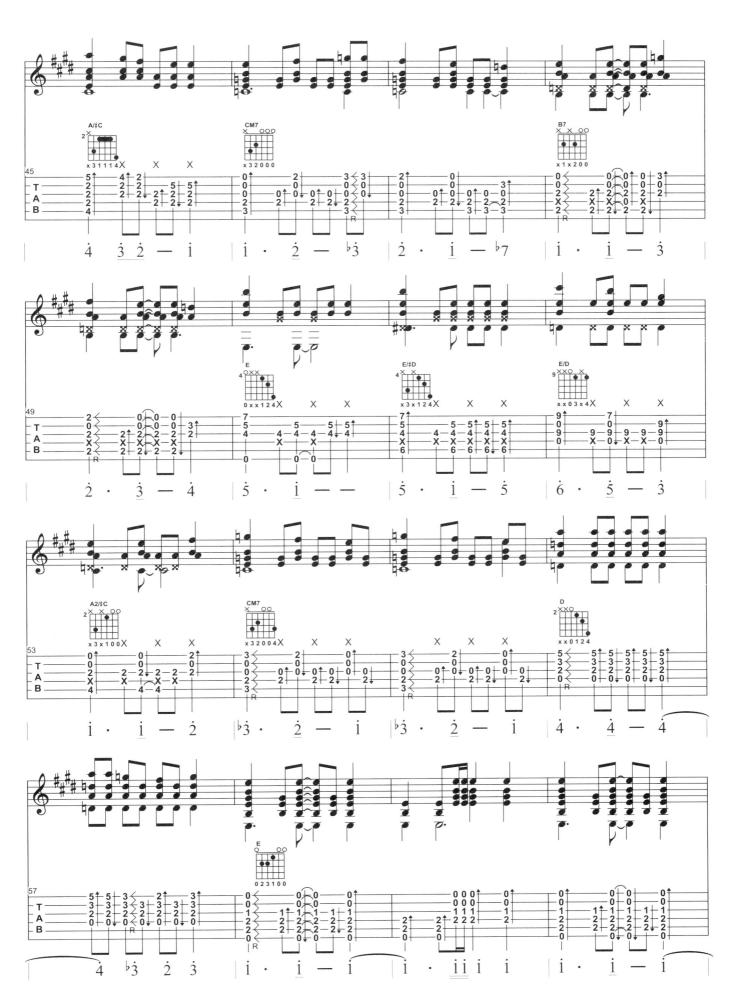

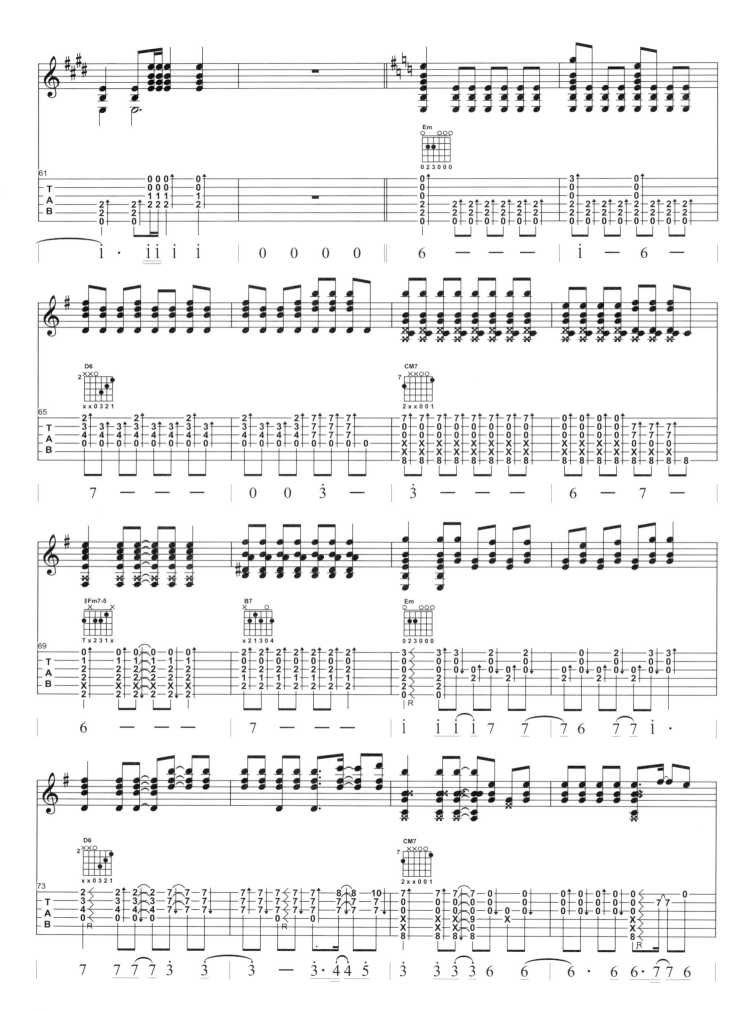

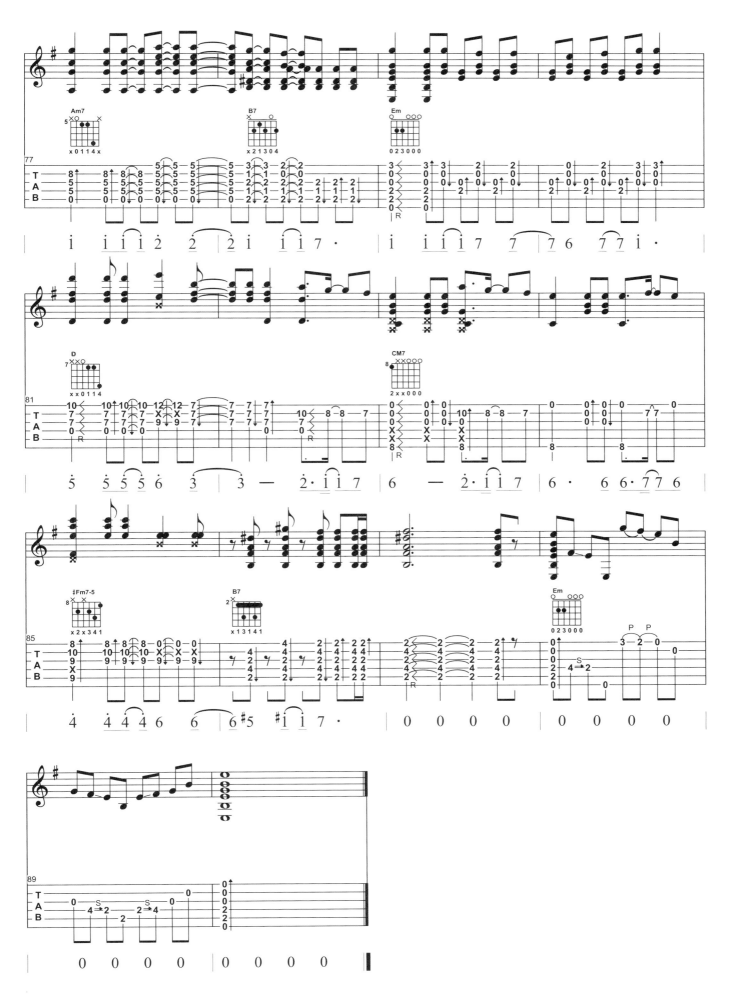

My Destiny

韓劇【來自星星的你】主題曲

D
Key

track **03**

演唱 / LYn

詞 / Jun Chang Yeob (전창엽)

曲 / Jin Myeong Won (진명용)

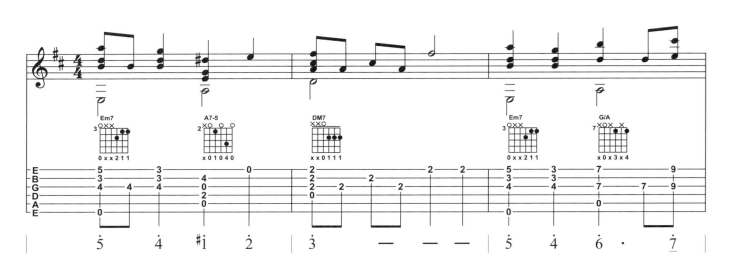

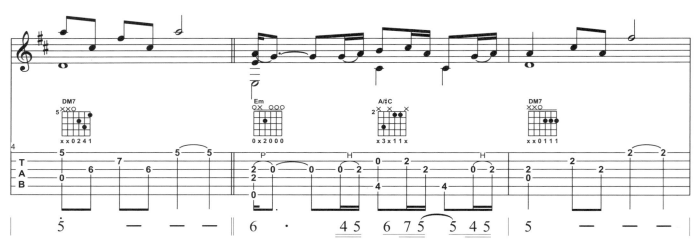

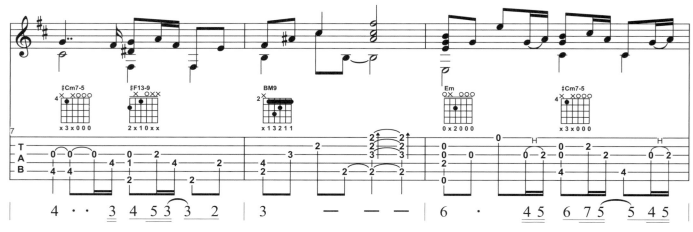

OP：Loen Enter tainment
SP：豐華音樂經紀股份有限公司

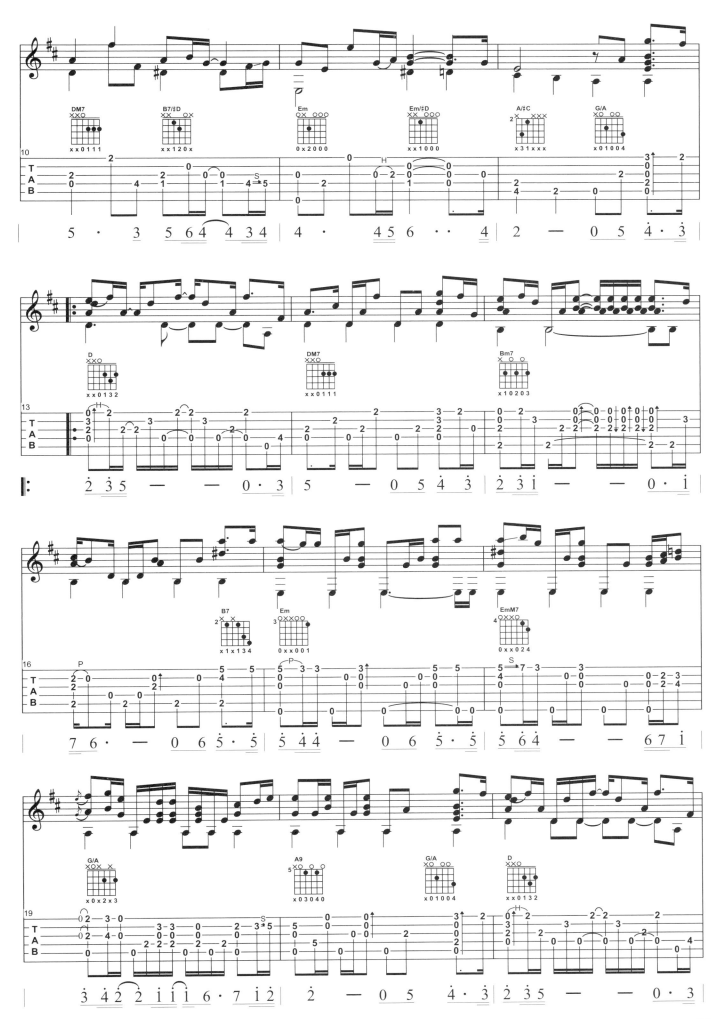

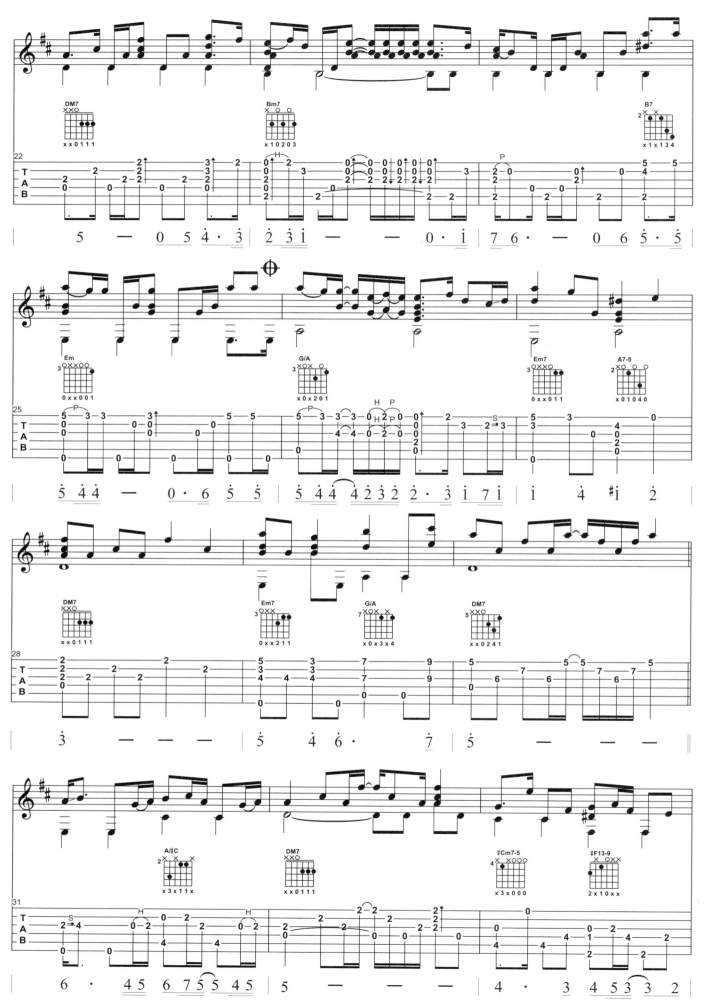

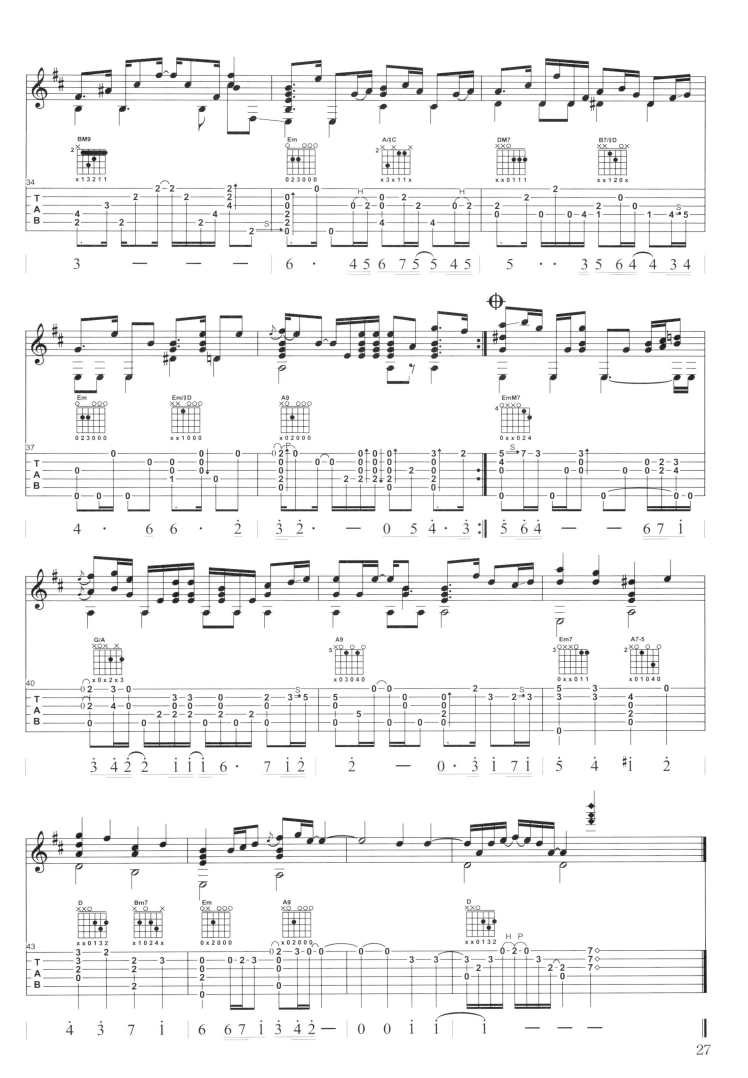

Rag Time On The Rag

日本節目【黃金傳說】主題音樂

Key G

track 04

曲 / 崎谷健次郎

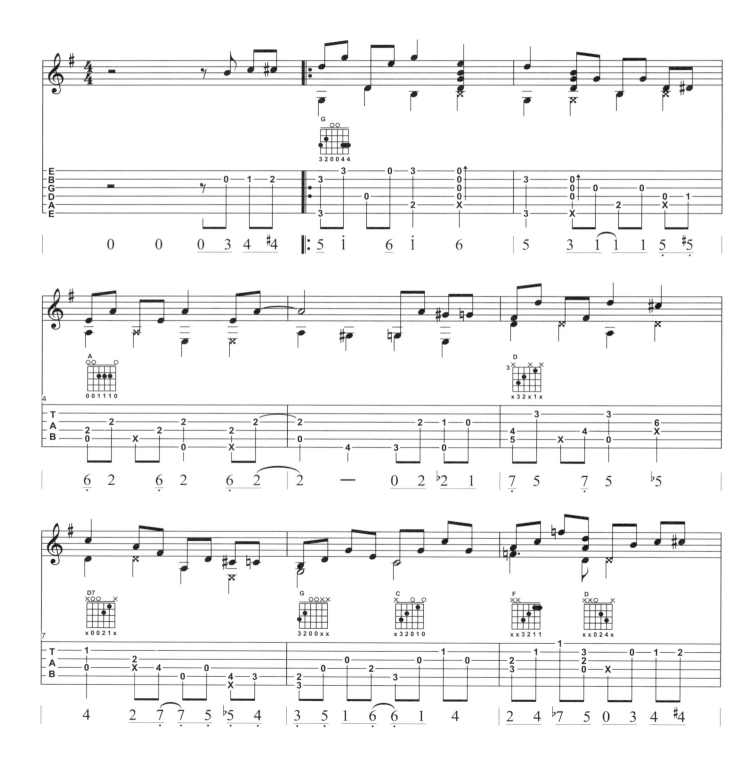

OP：UNIVERSAL MUSIC

goo.gl/h5UNk7

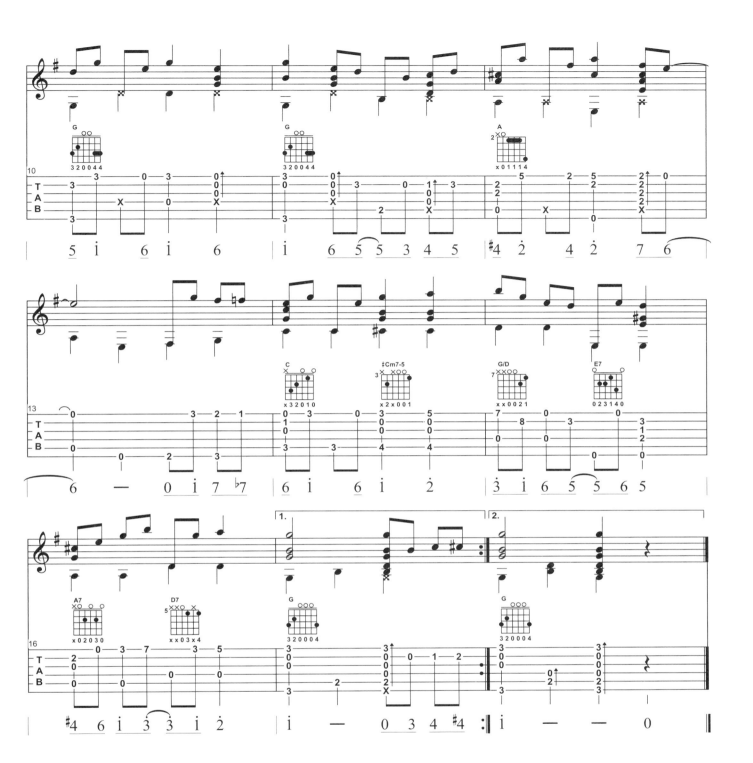

飛機雲
(ひこうき雲)
宮崎駿動畫【風起】主題曲

 C
Key

track
05

演唱 / 荒井由実
詞曲 / 荒井由実

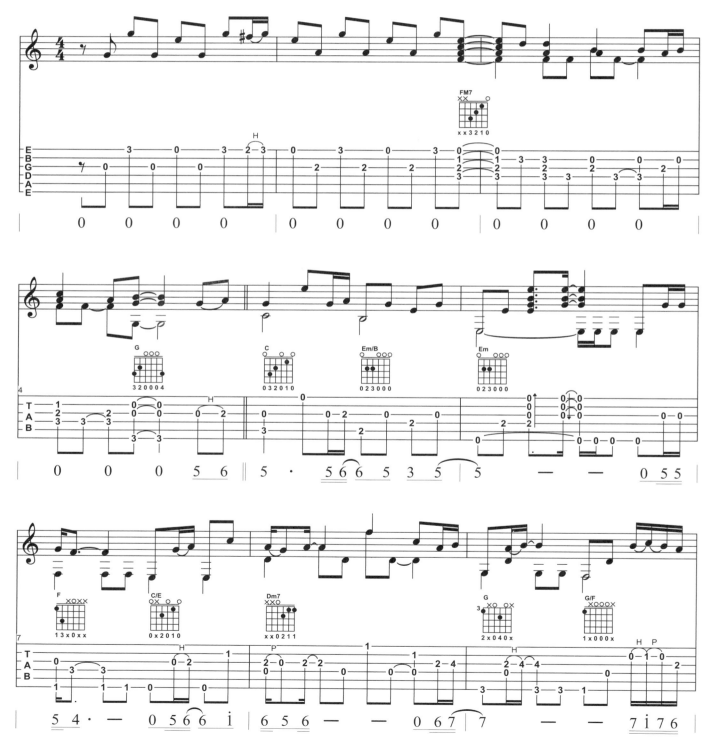

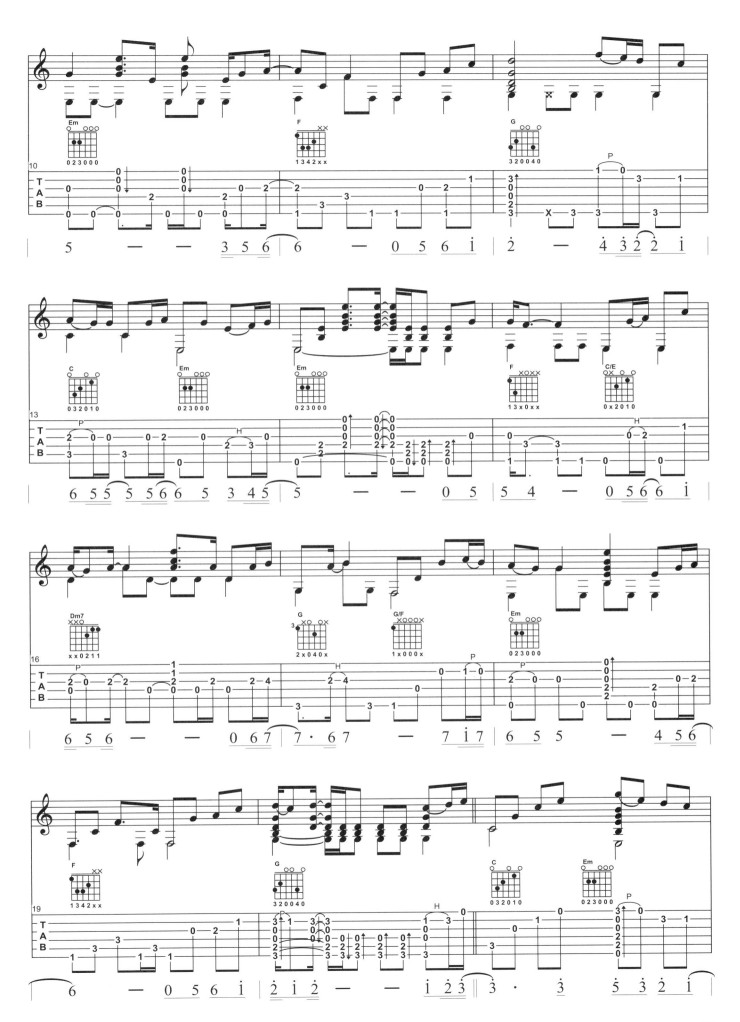

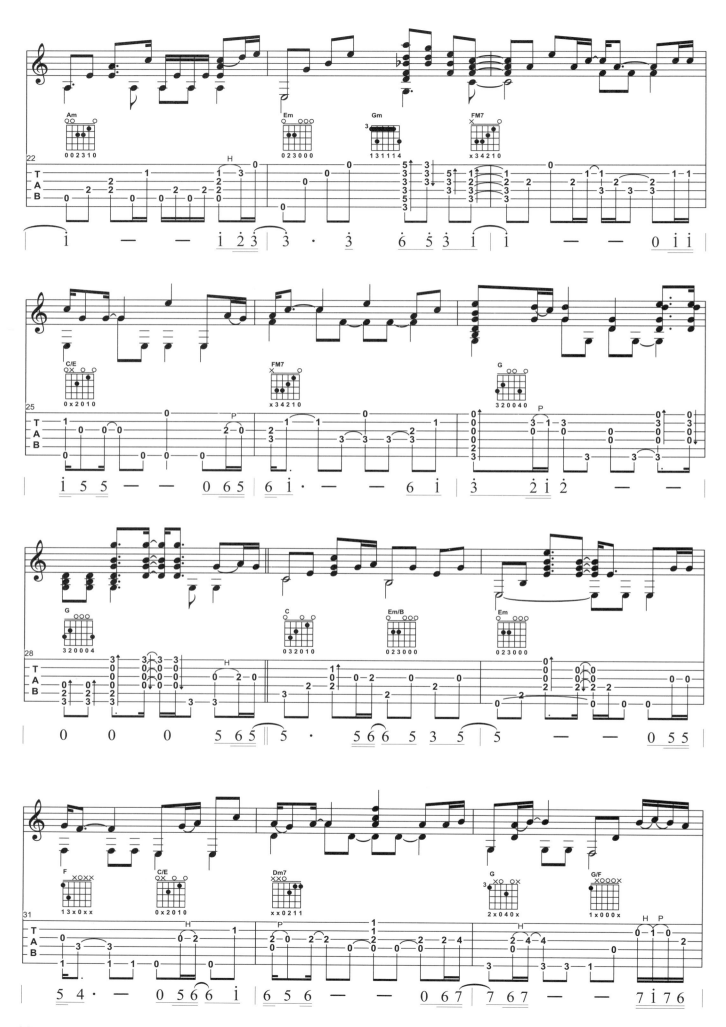

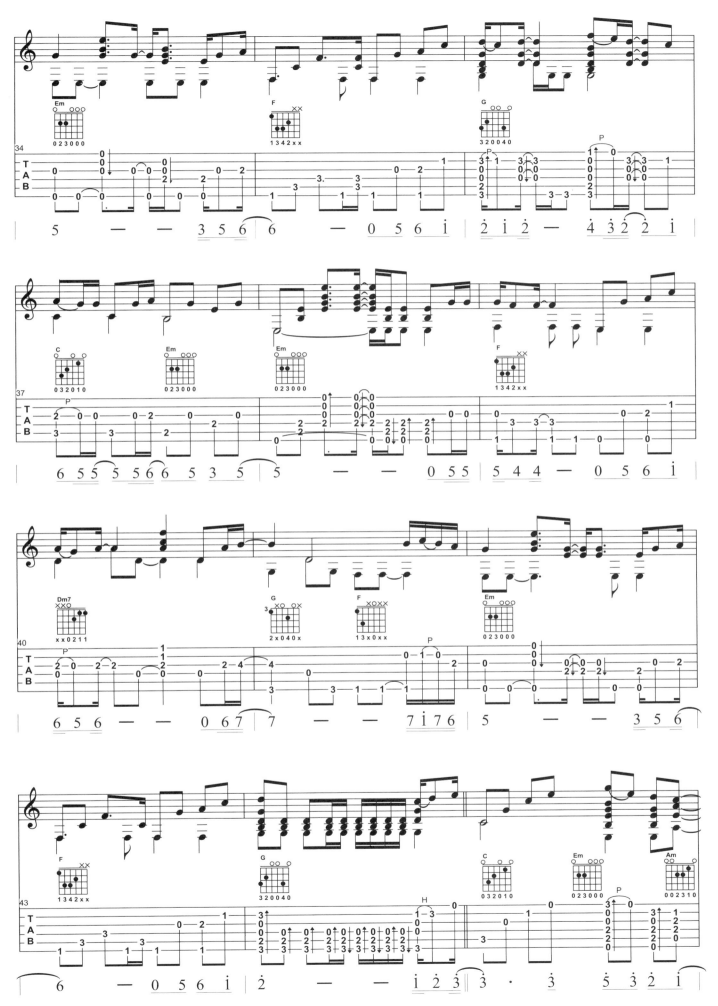

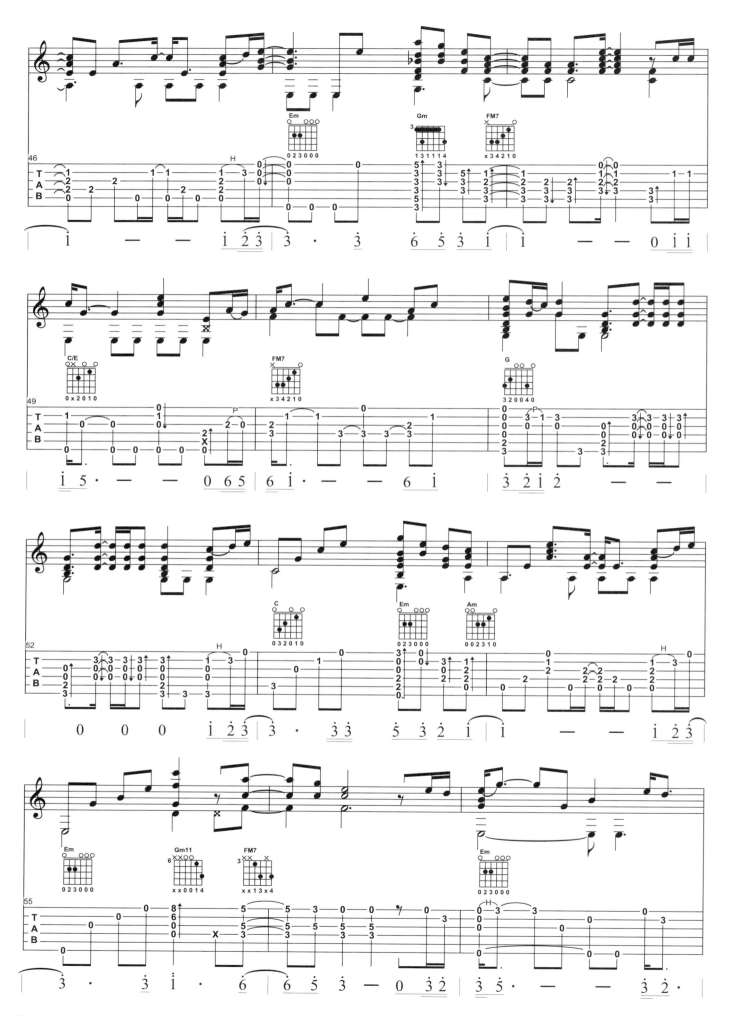

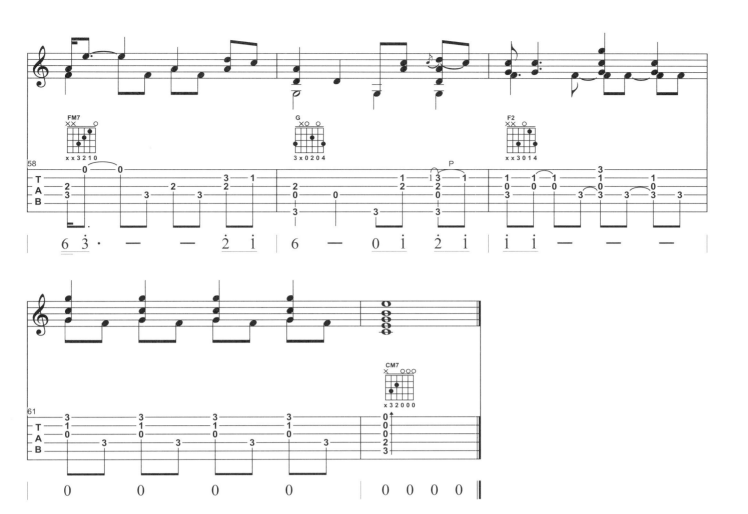

期待再相逢
（さらば）
動畫【我們這一家】主題曲

演唱 / 金木樨樂團〔キンモクセイ〕
詞曲 / 伊藤俊吾

Key: G

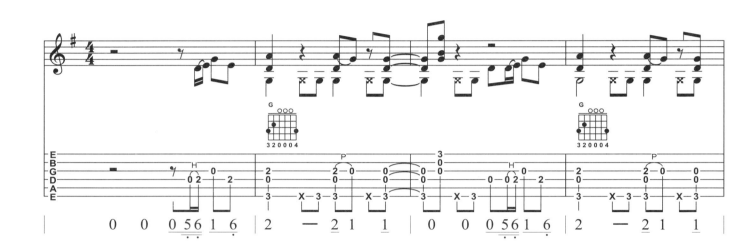

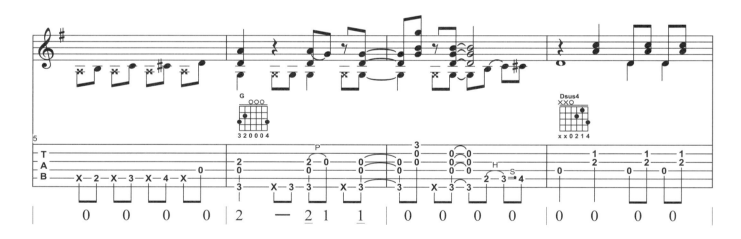

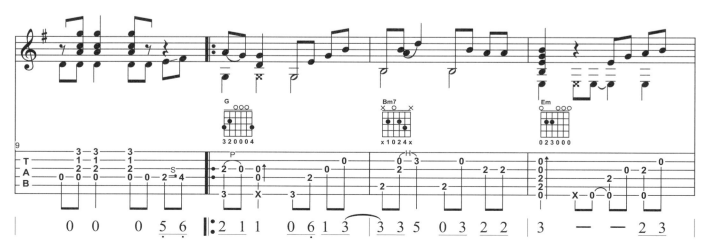

OP：UNIVERSAL MUSIC PUBLISHING LTD

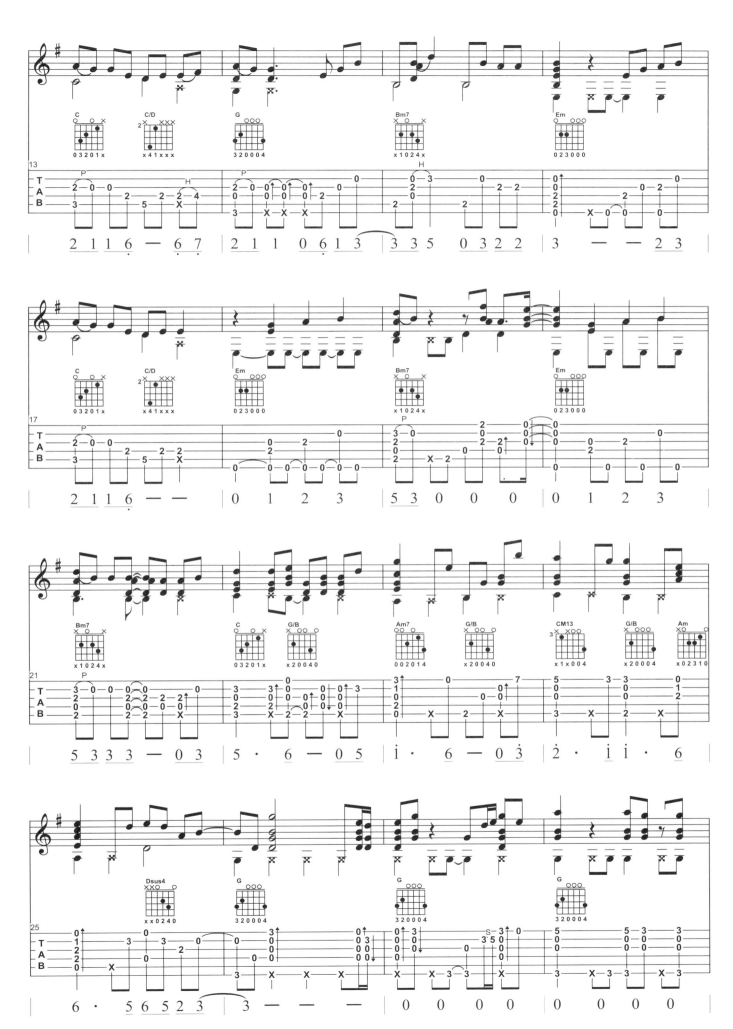

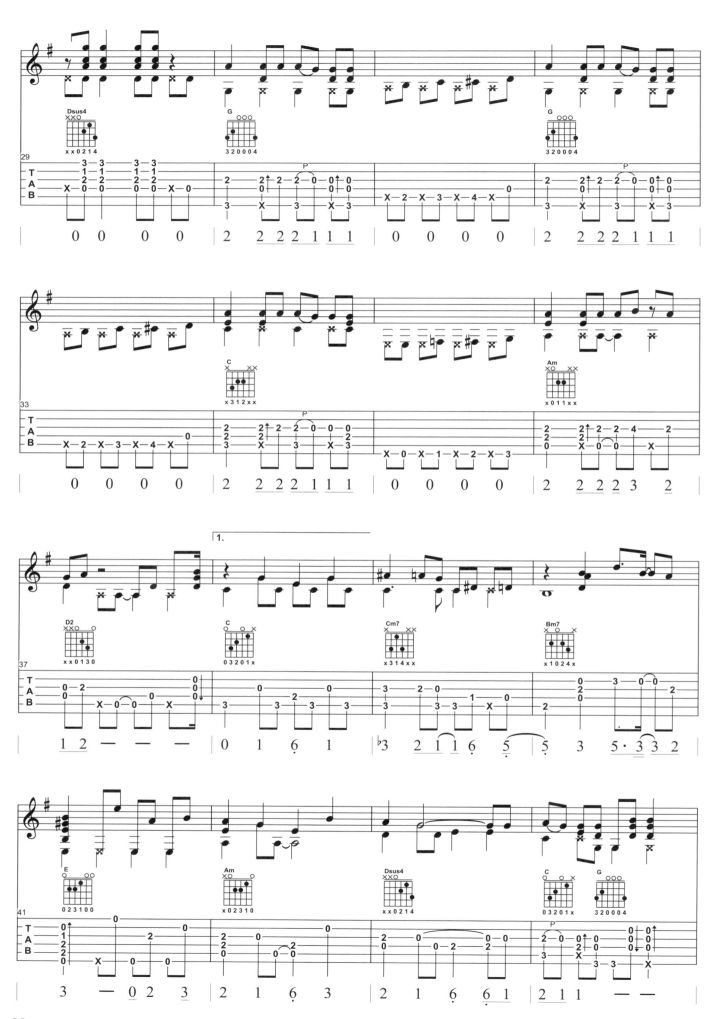

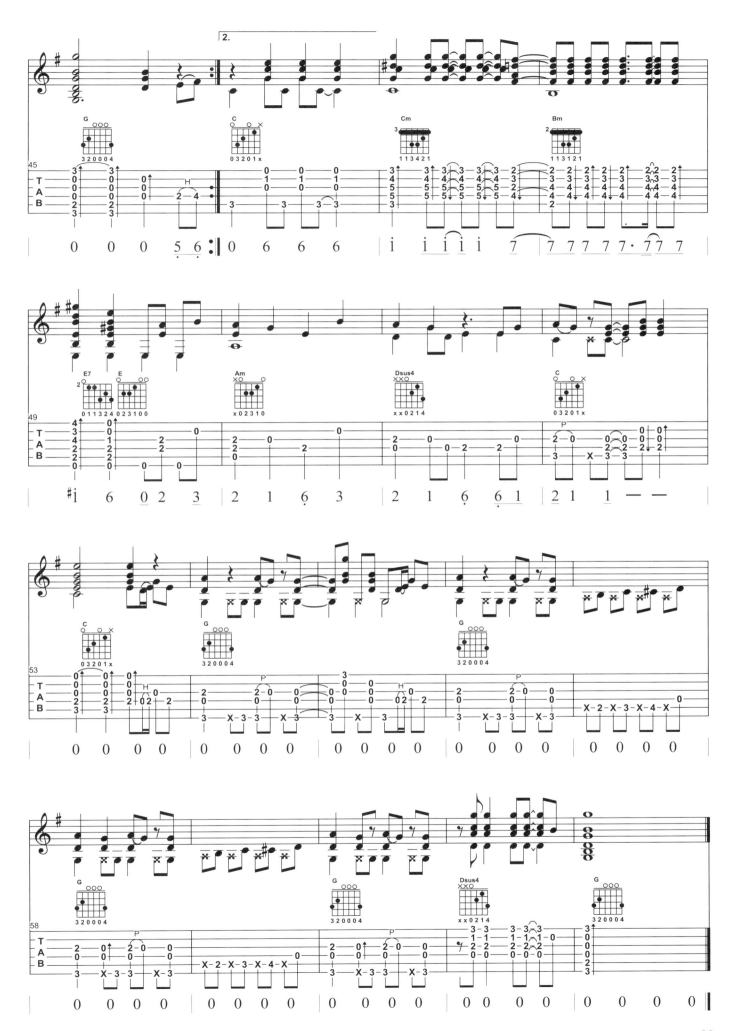

缺 D

電影【等一個人的咖啡】主題曲

Key G

演唱 / 庾澄慶
詞 / 九把刀
曲 / 木村充利

track 07

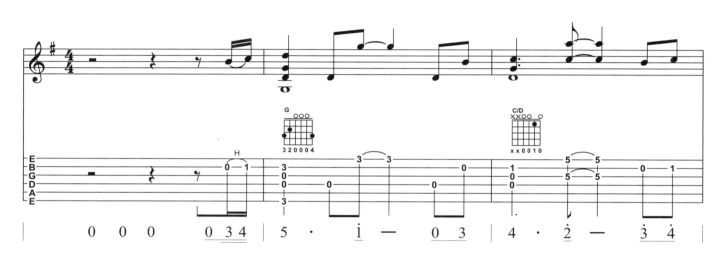

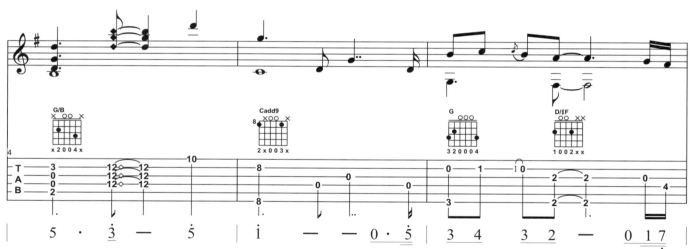

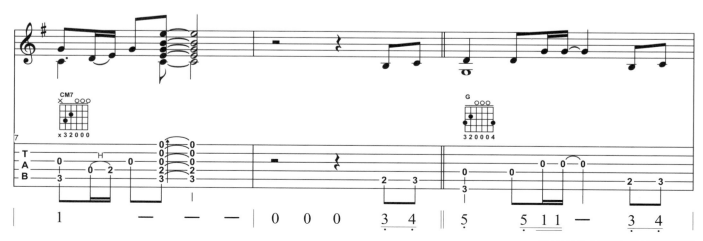

OP：Linfair Music Publishing Ltd. 福茂著作權
群星瑞智國際娛樂股份有限公司
SP：Sony Music Publishing (Pte) Ltd. Taiwan Branch

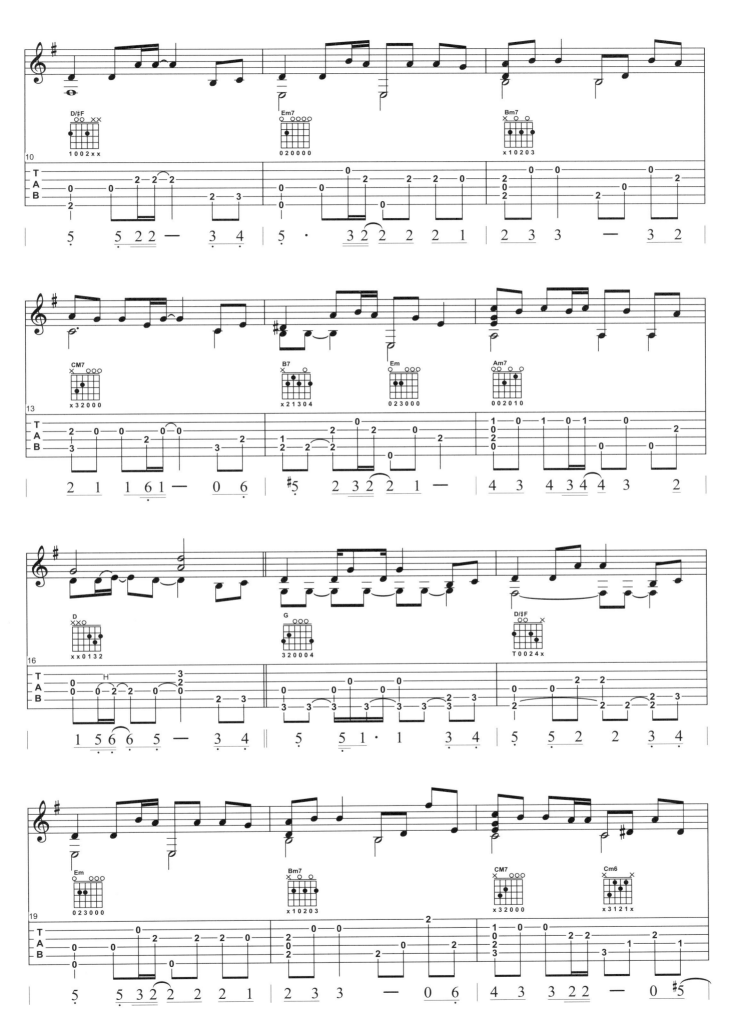

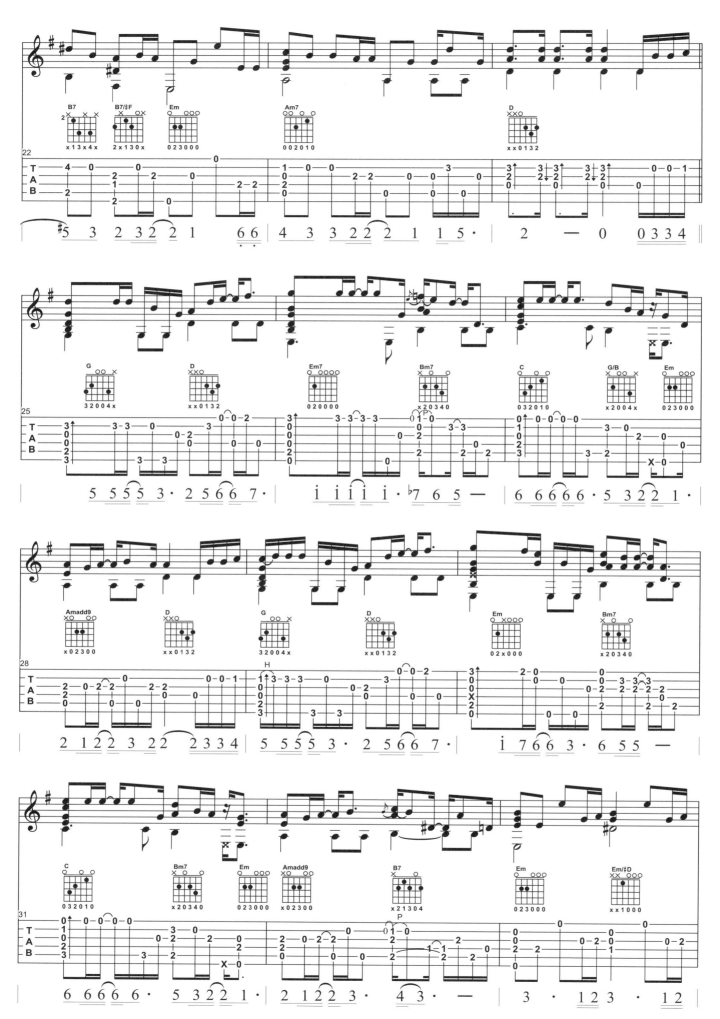

42

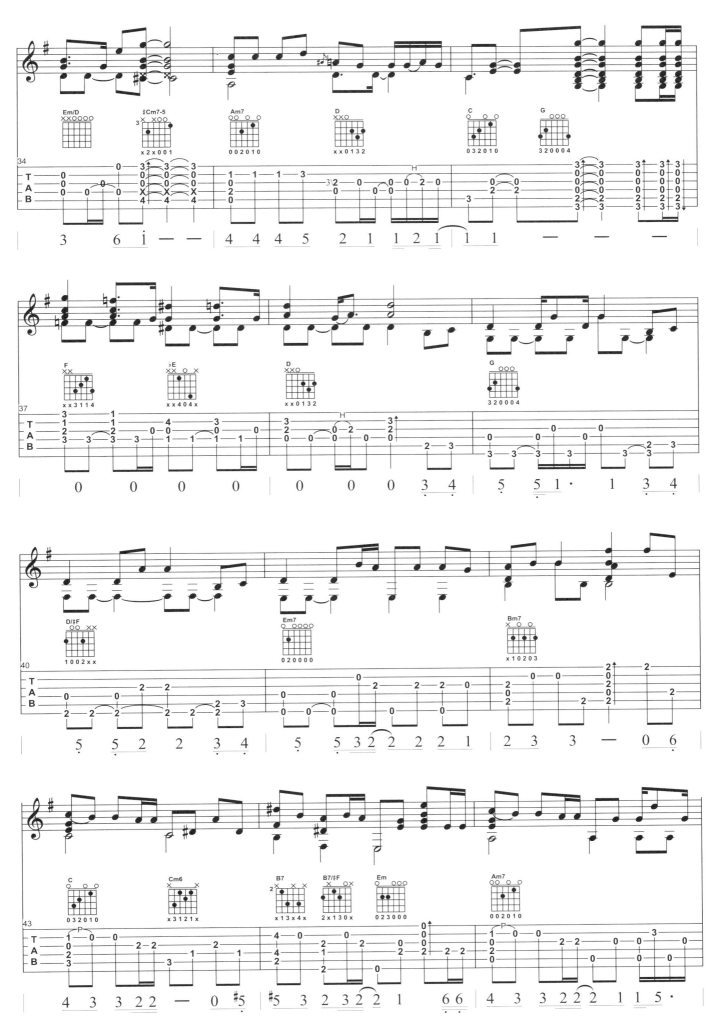

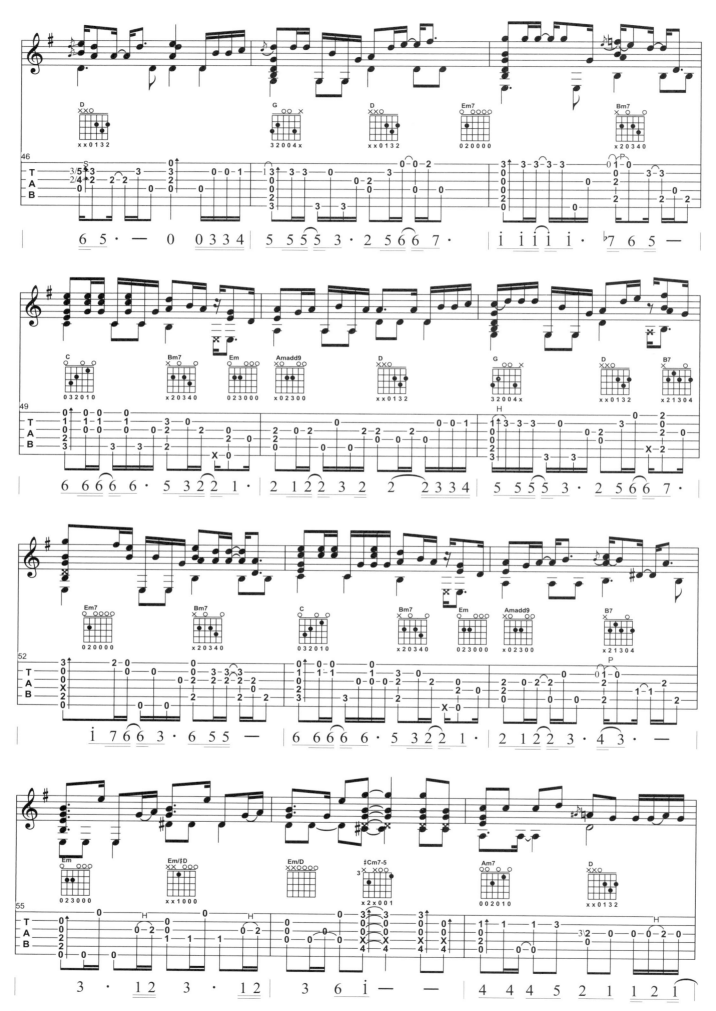

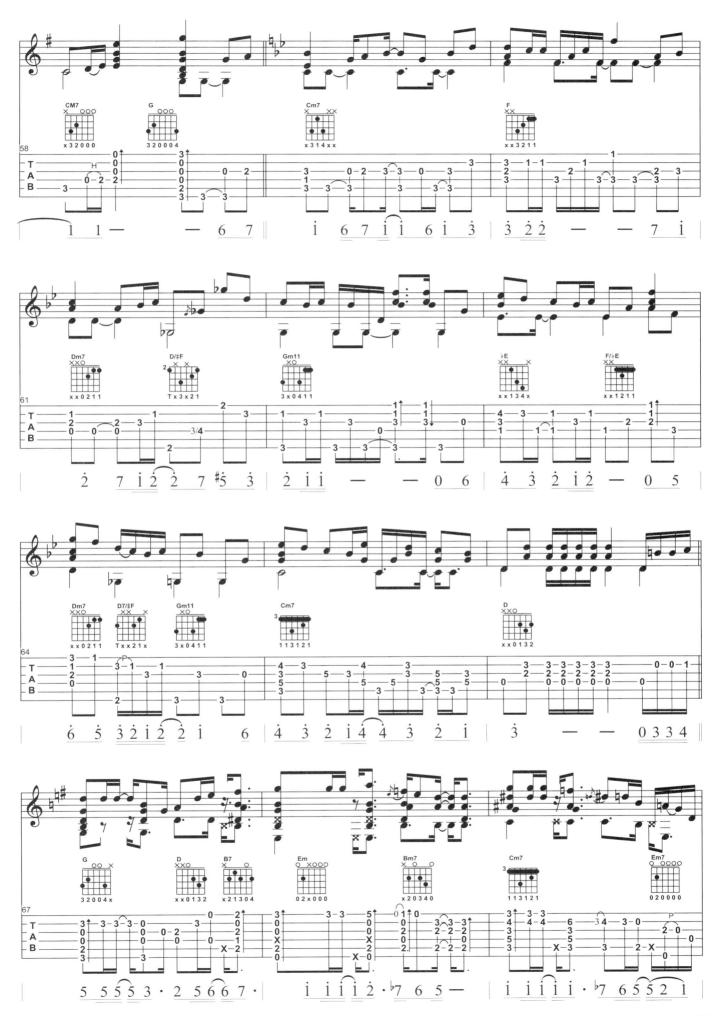

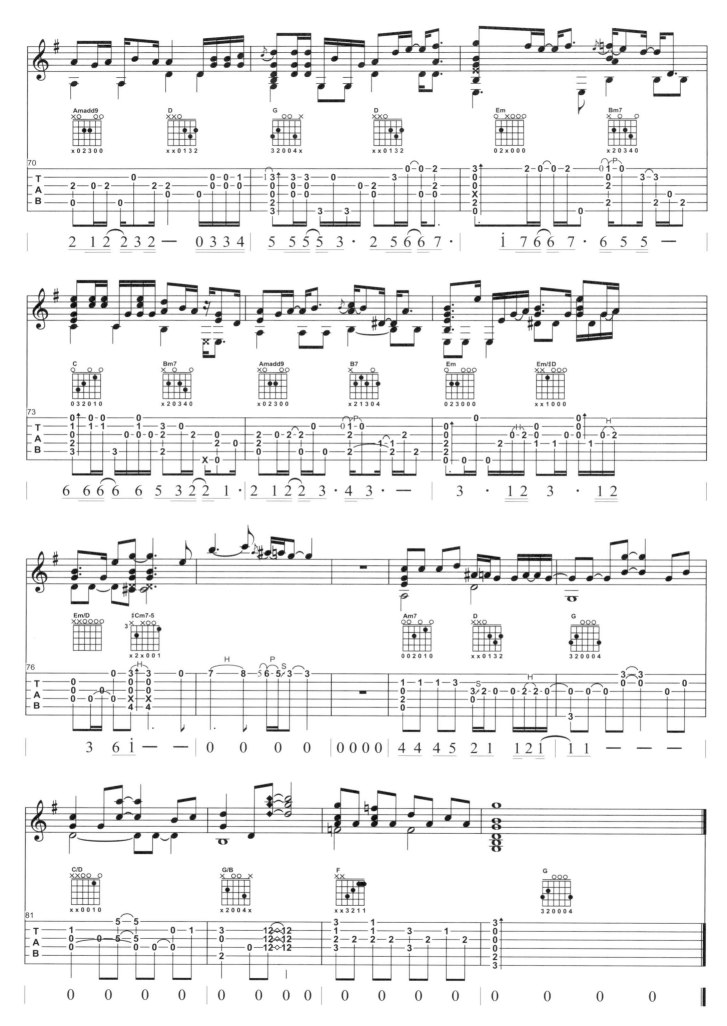

goo.gl/d3qzCu

天馬座的幻想

日本動漫【聖鬥士星矢】主題曲

詞 / 竜真知子郎
曲 / 松澤浩明、山田信夫

Am
Key

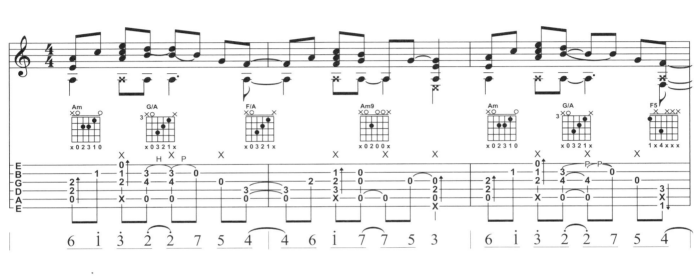

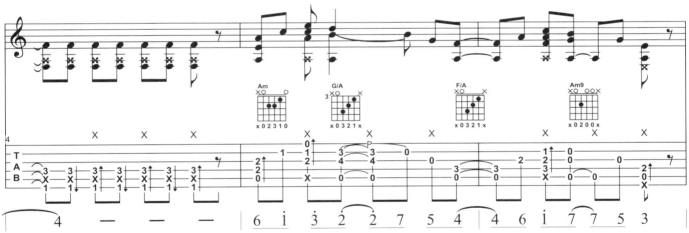

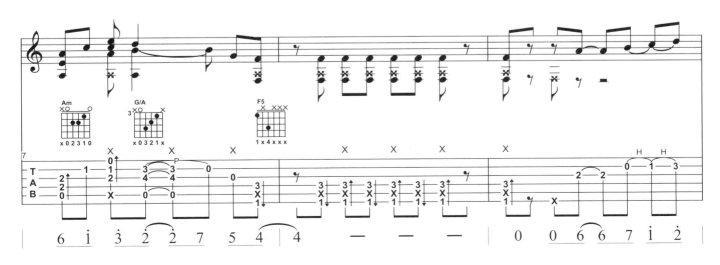

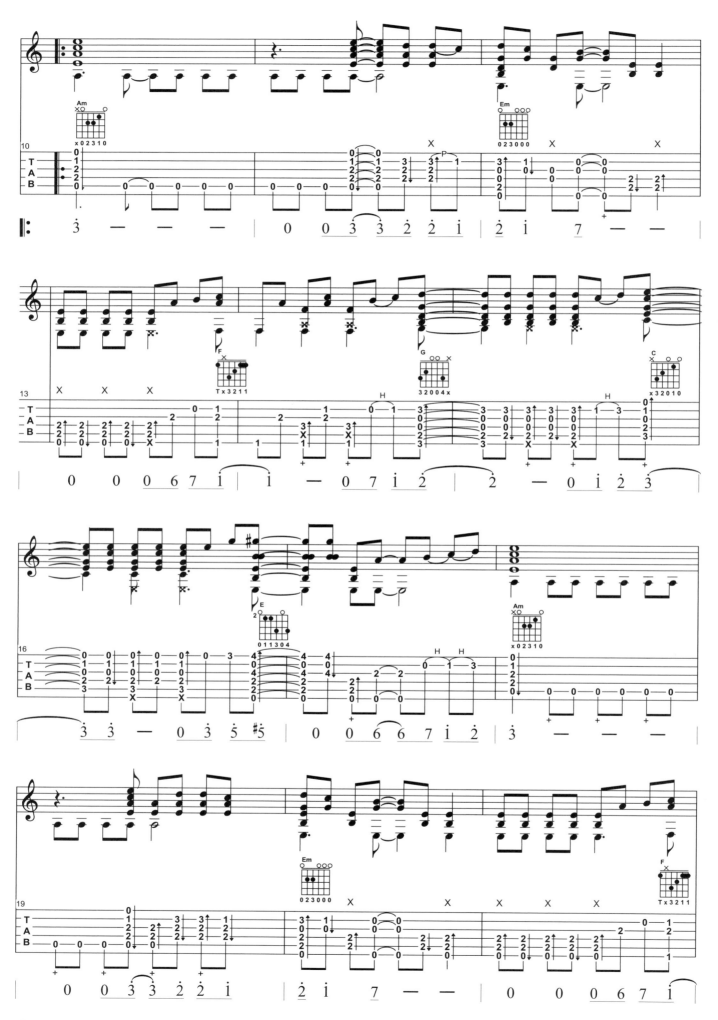

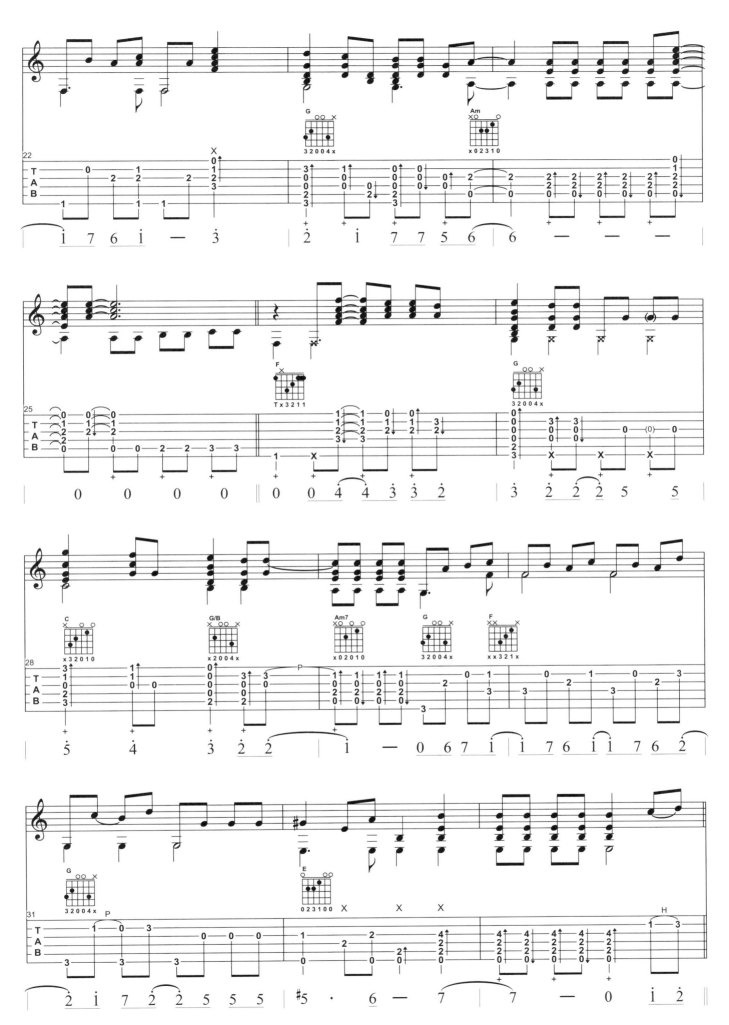

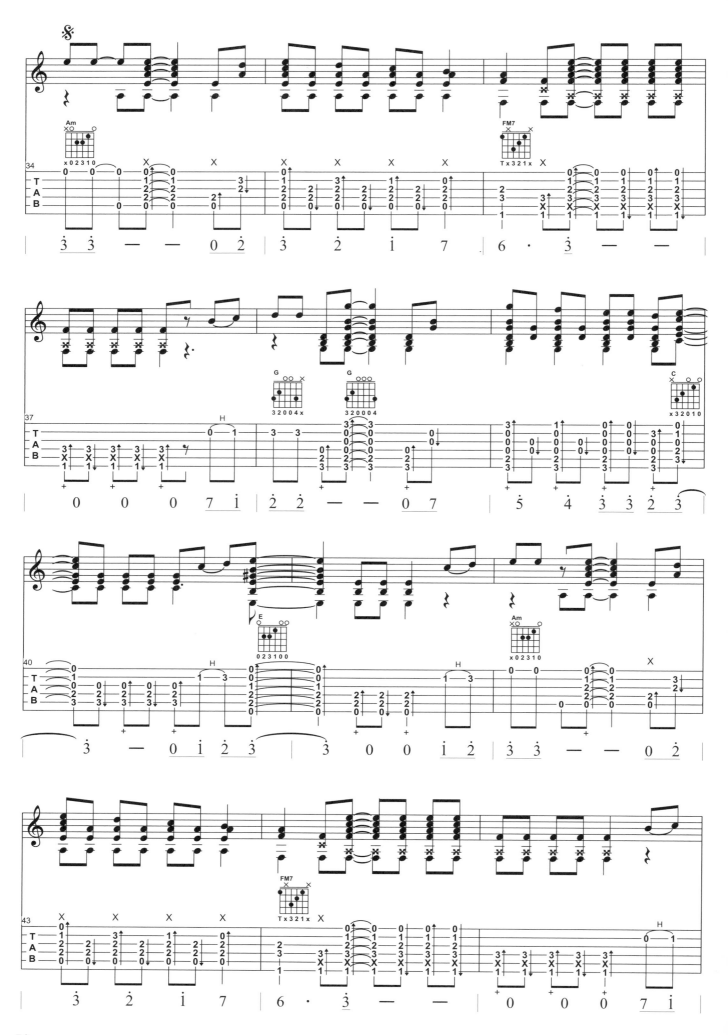

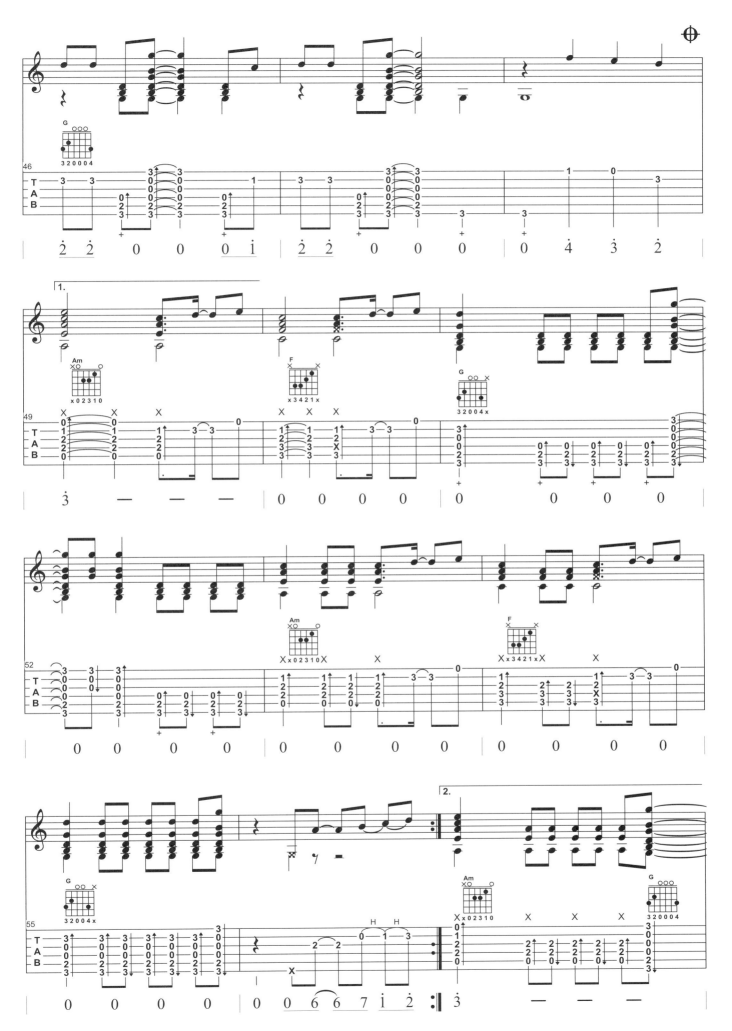

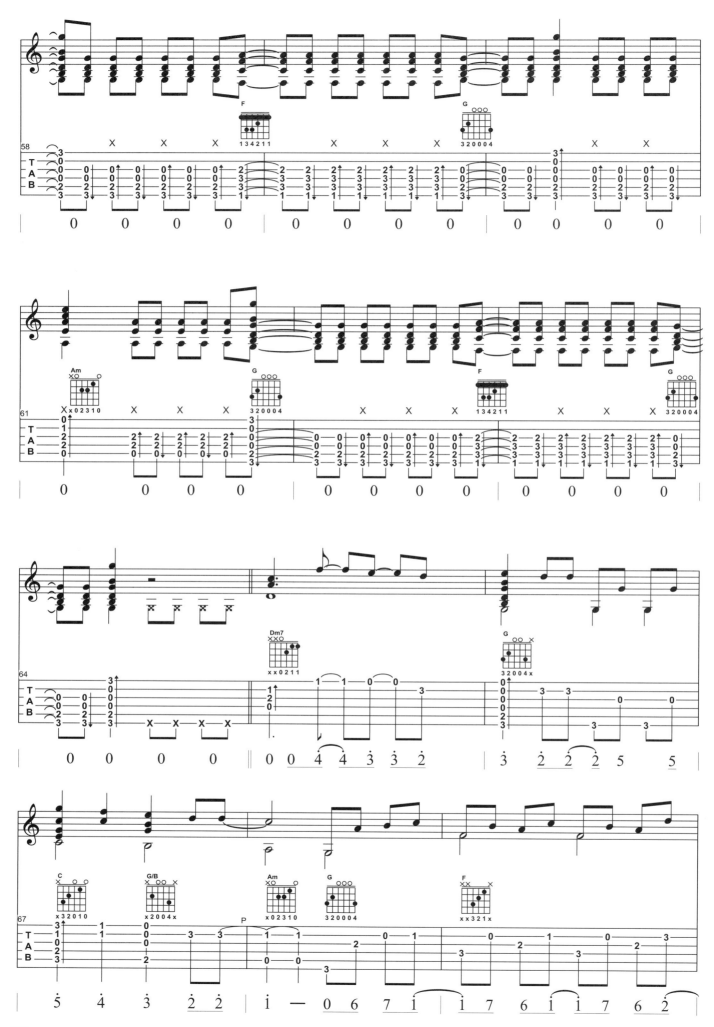

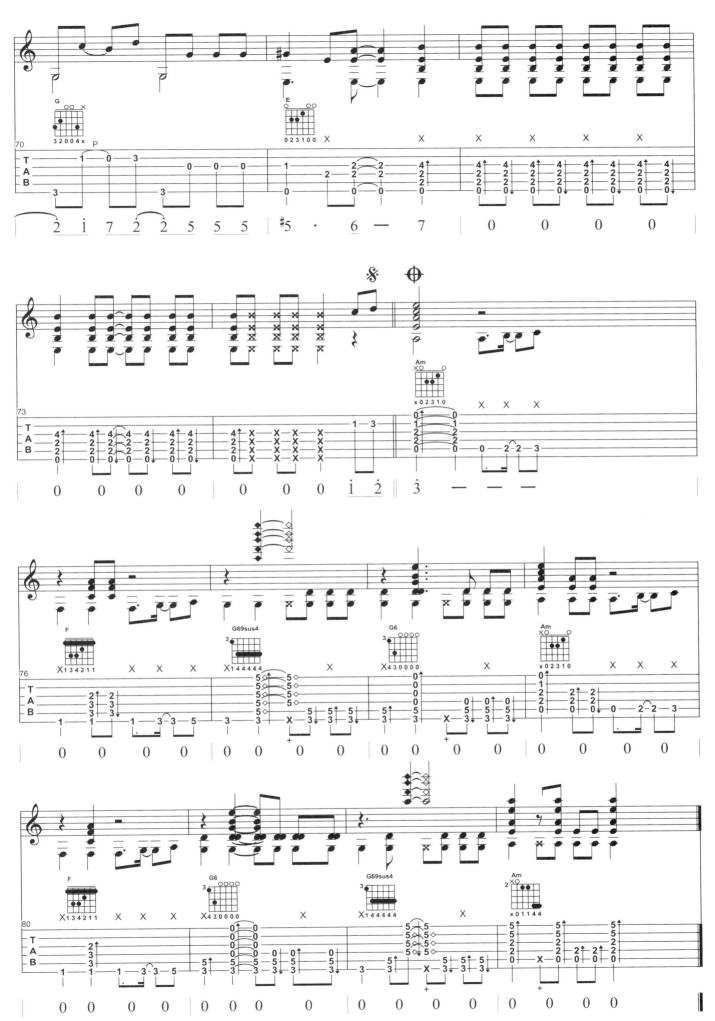

Santa Claus Is Coming To Town

goo.gl/X1DCSy

電影【聖誕快遞】主題曲

 A-C
Key

詞曲 / John Frederick Coots
and Haven Gillespie

track
09

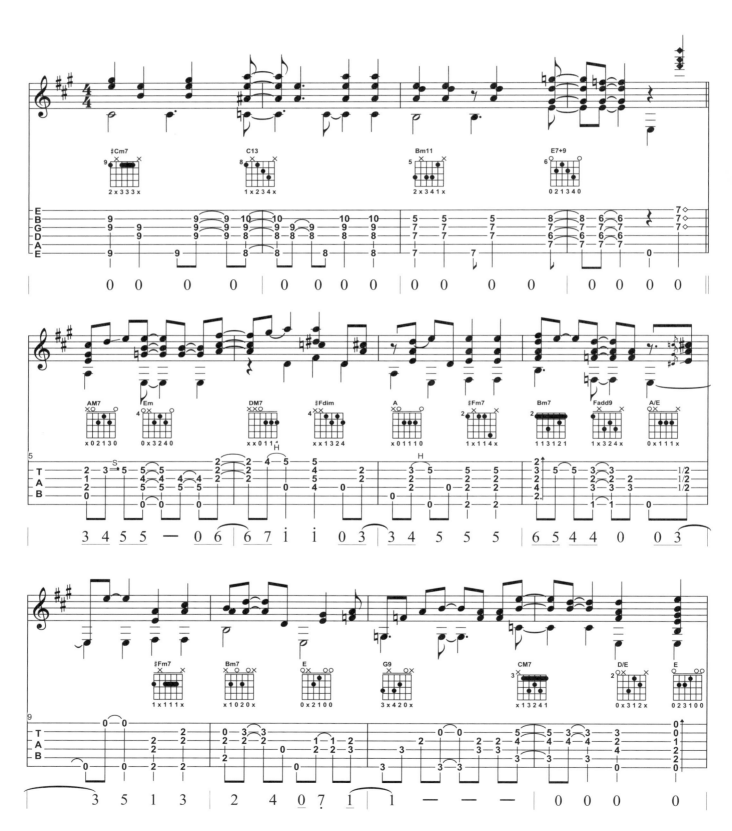

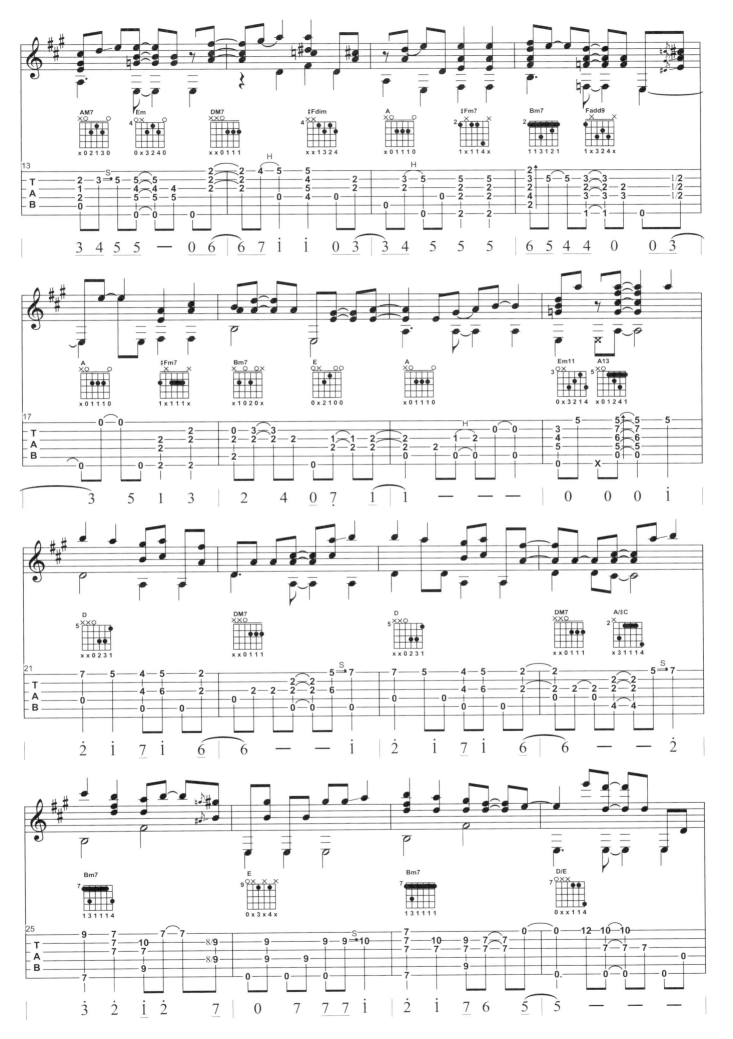

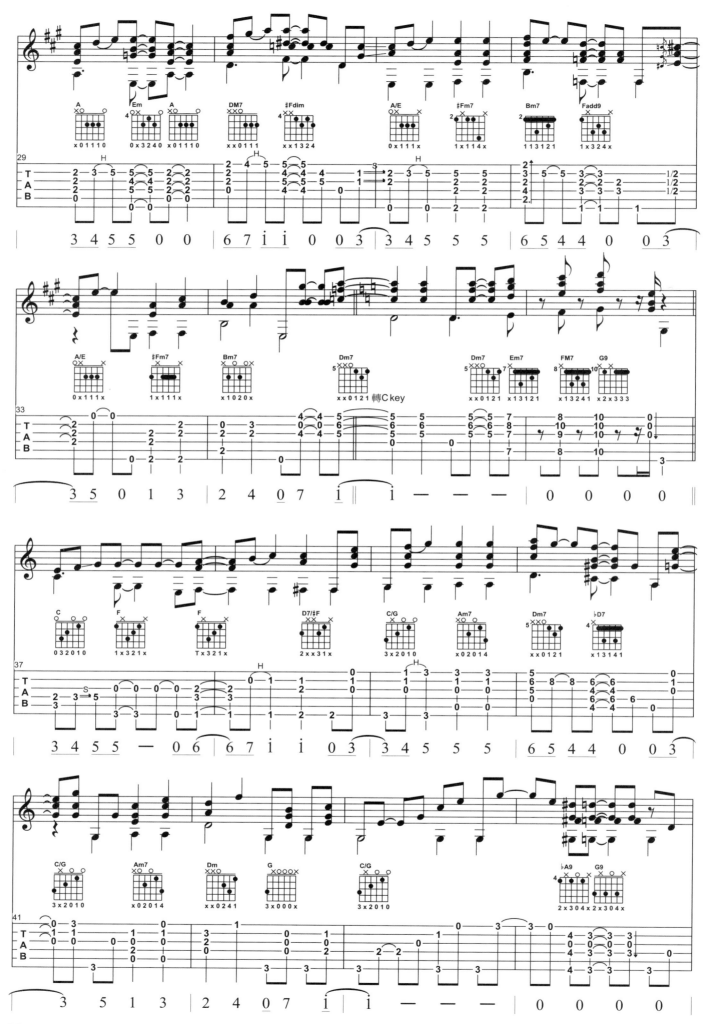

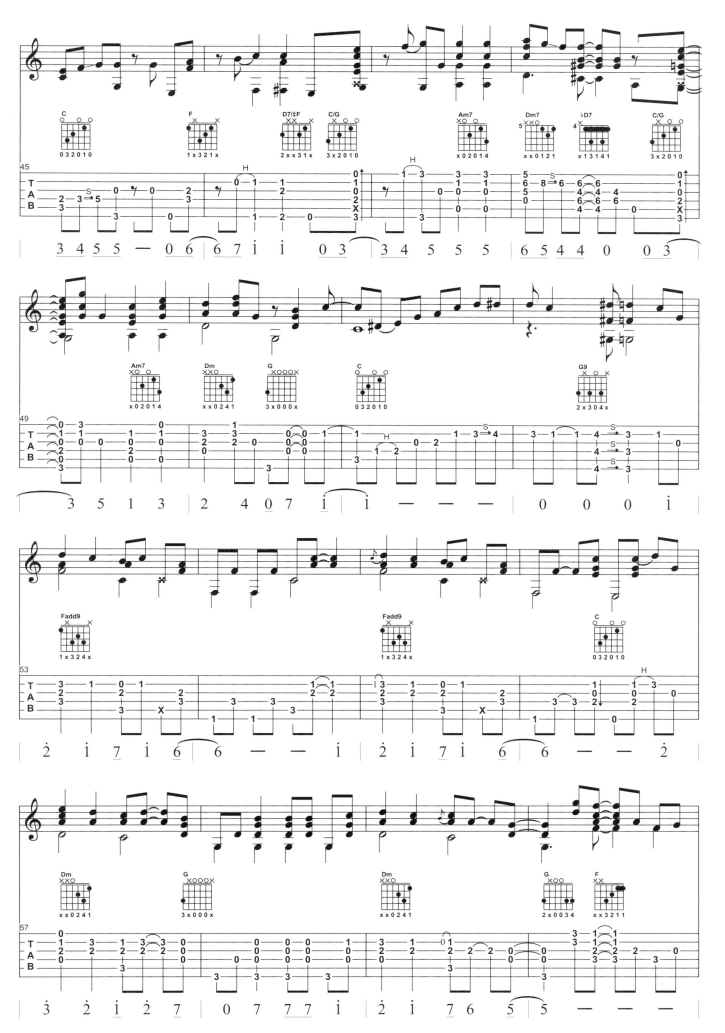

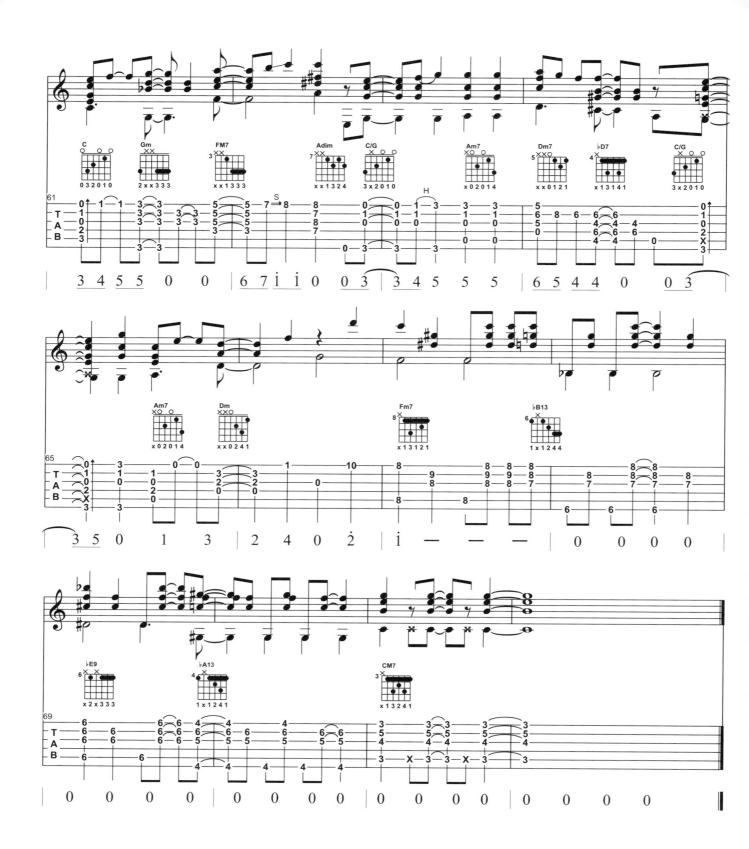

以後別做朋友

電視劇【十六個夏天】片尾曲

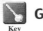
G
Key

track
10

演唱 / 周興哲
詞 / 吳易緯
曲 / 周興哲

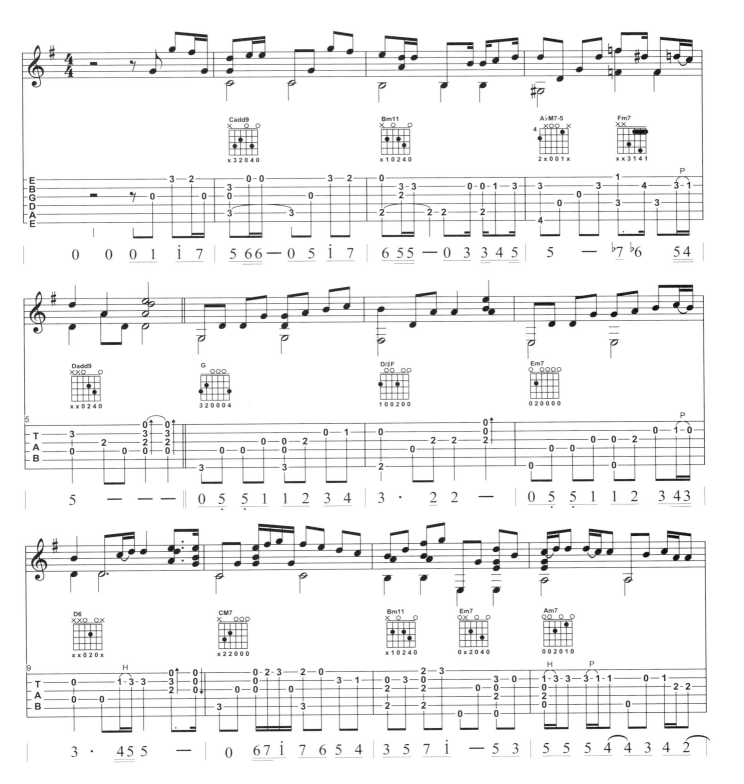

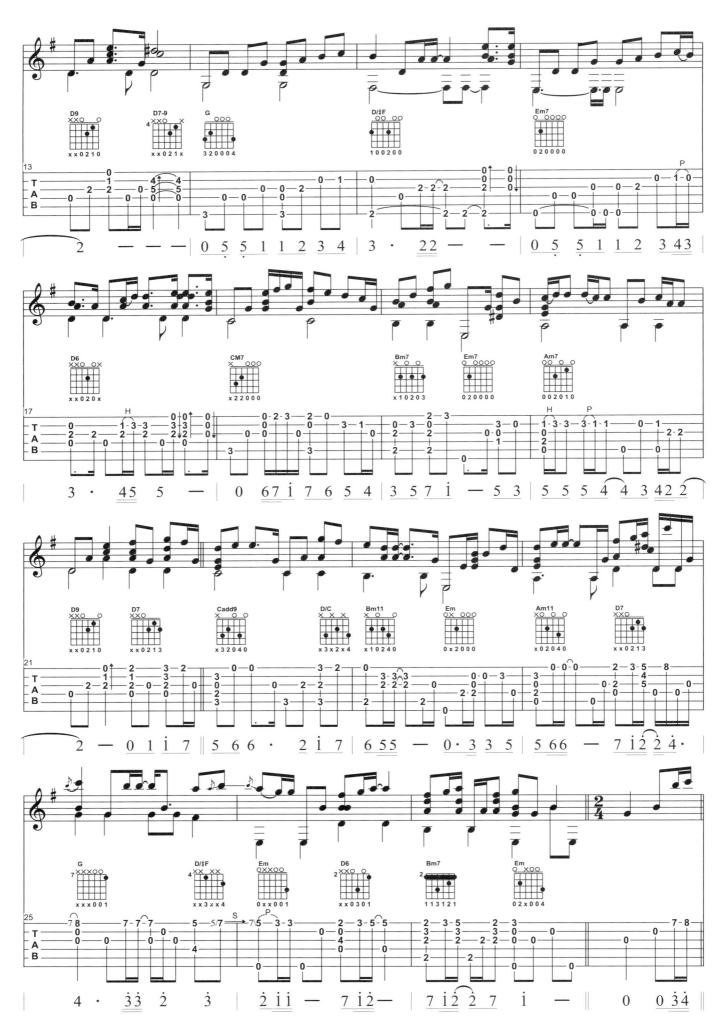

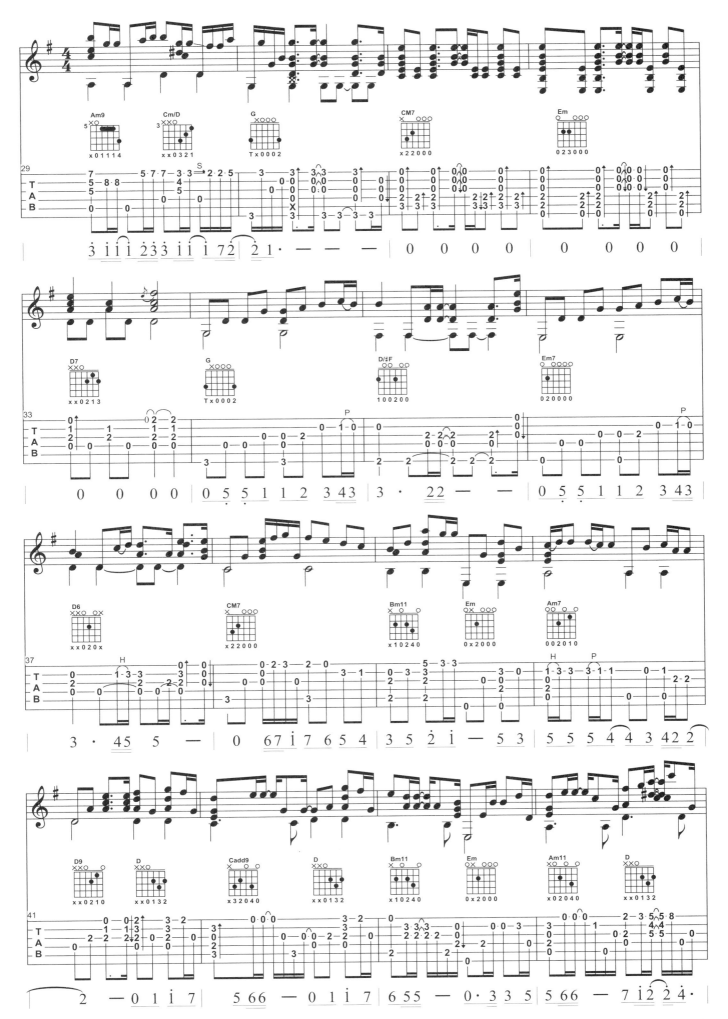

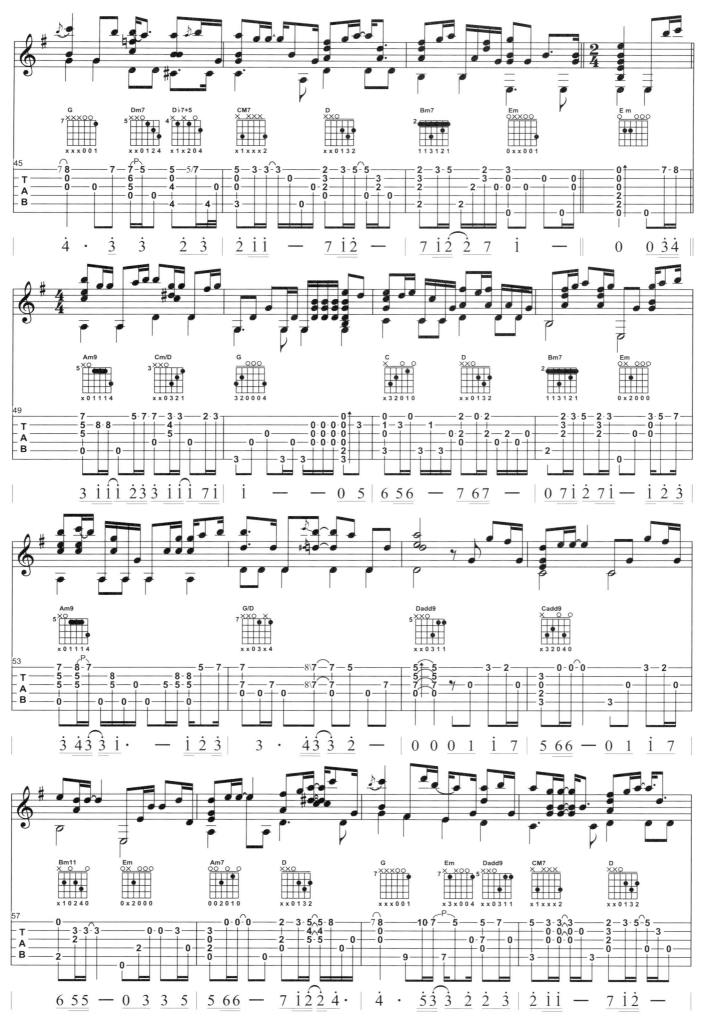

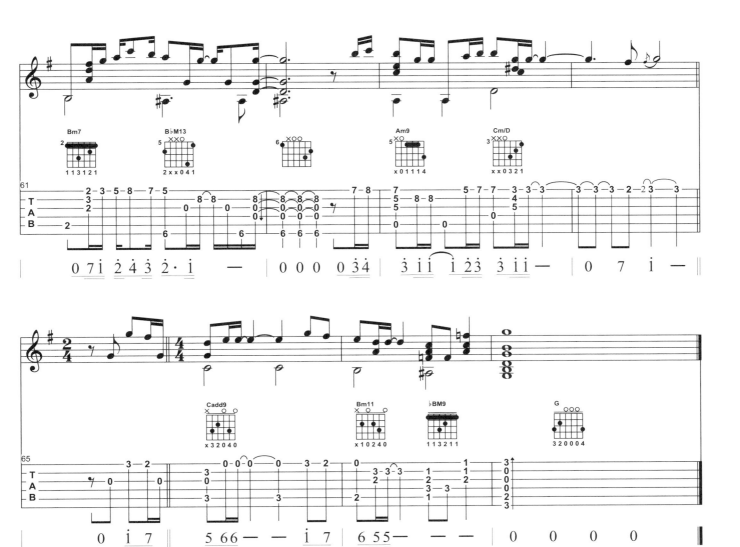

小蘋果

電影【老男孩之猛龍過江】宣傳曲

Am
Key

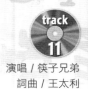

track
11

演唱 / 筷子兄弟
詞曲 / 王太利

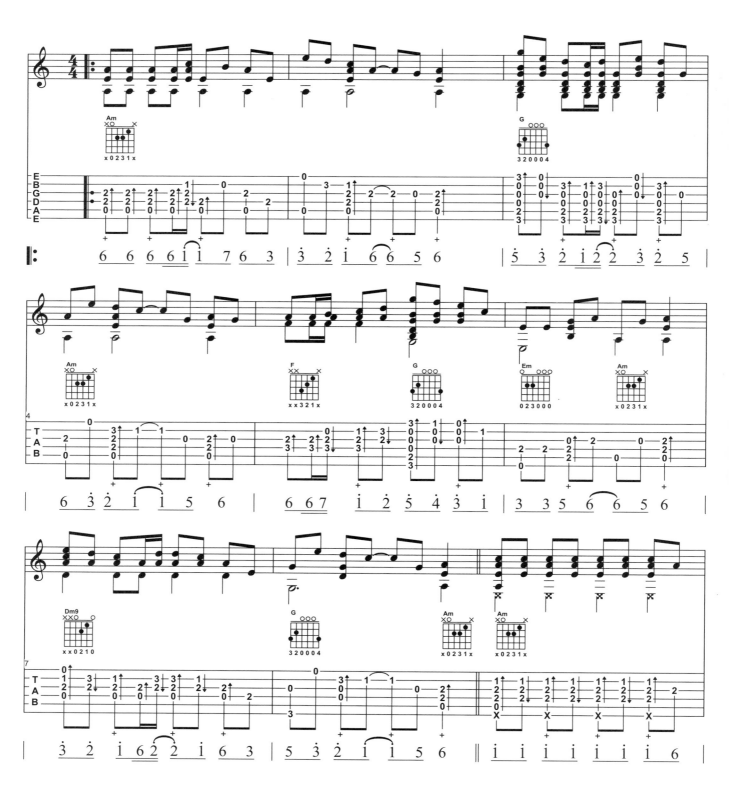

OP：SAMP(Beijing)Co.,Ltd
SP：Sony Music Publishing(Pte)Ltd. Taiwan Branch

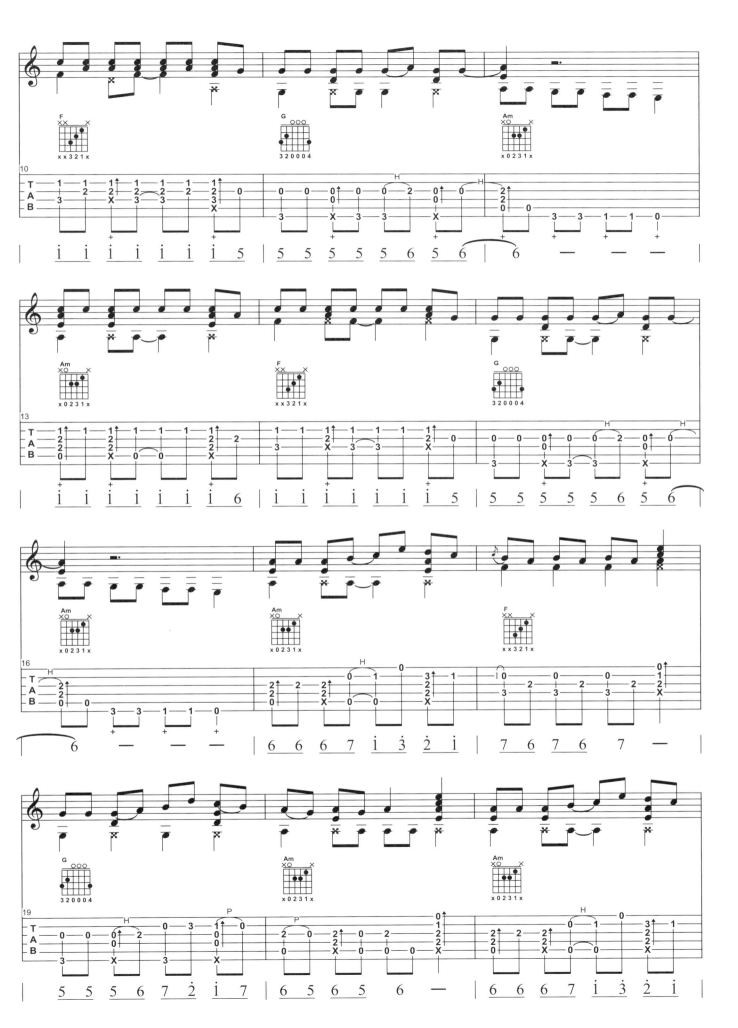

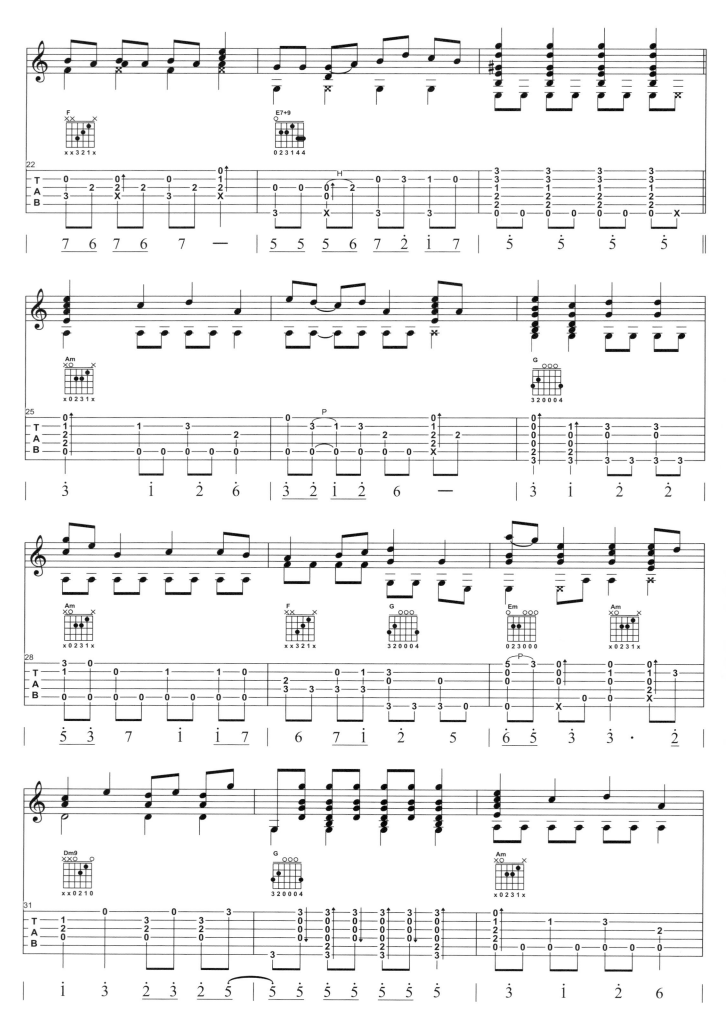

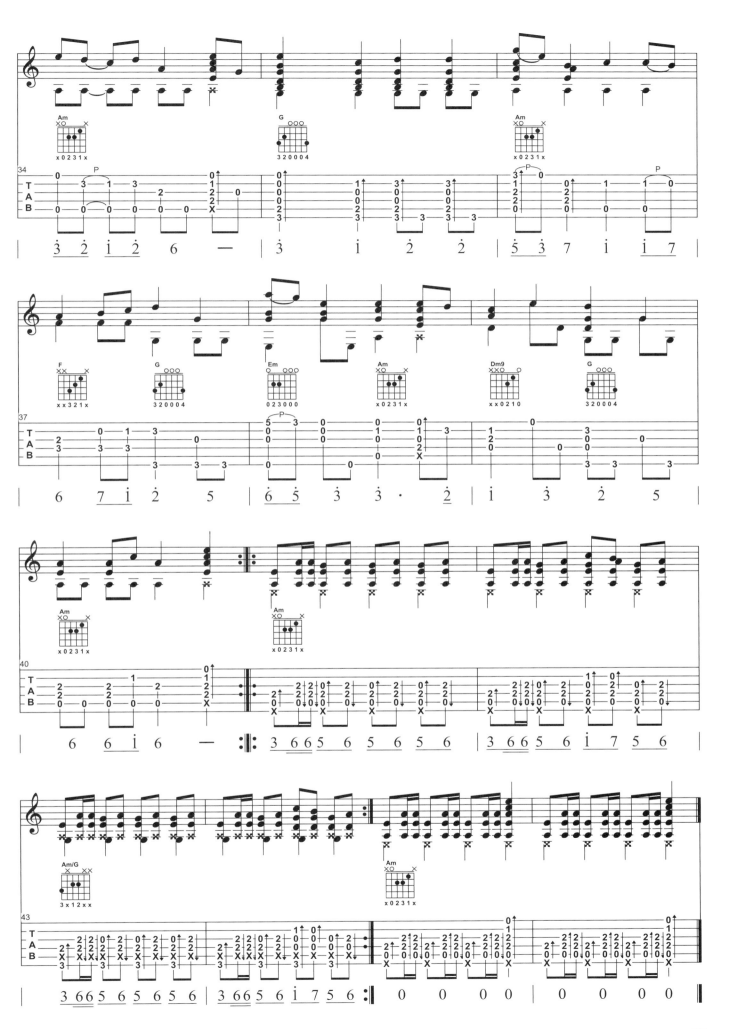

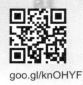

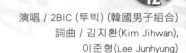

我愛著你
(사랑하고 있습니다)

韓劇【善良醫生】主題曲

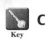

Key **C**

演唱 / 2BIC (투빅) (韓國男子組合)

詞曲 / 김지환(Kim Jihwan), 이준형(Lee Junhyung)

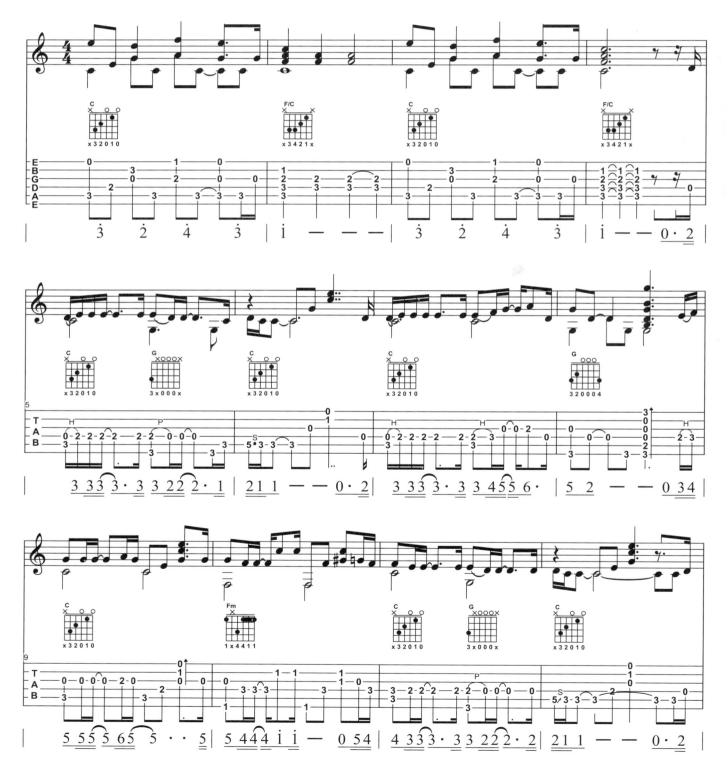

OP：Nextar Enter tainment

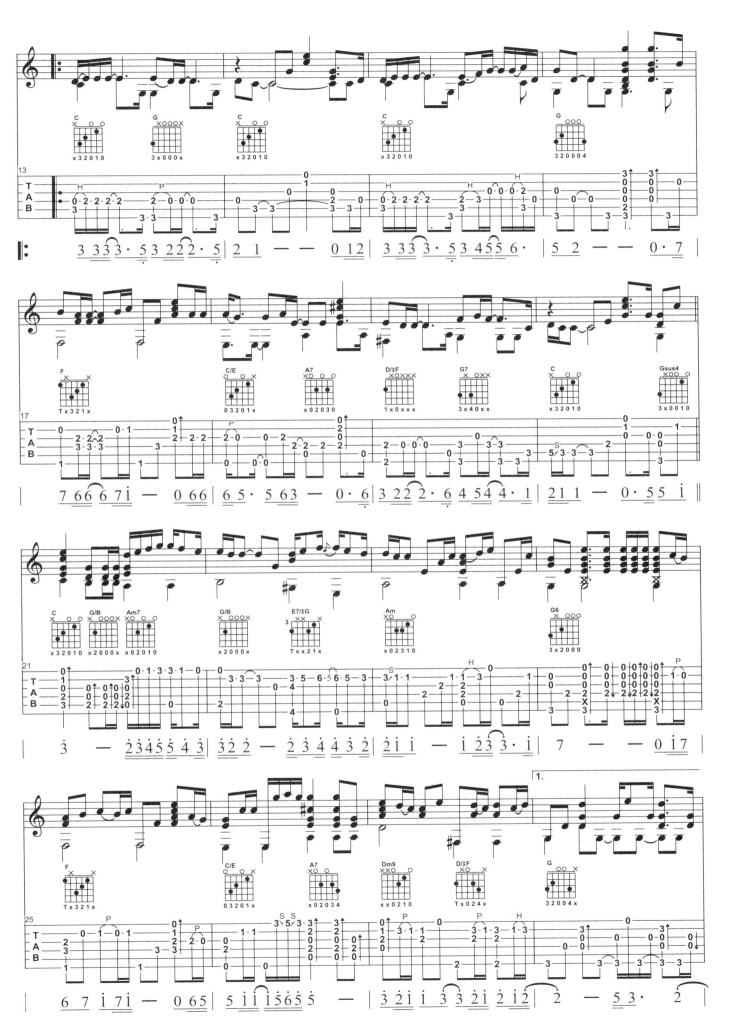

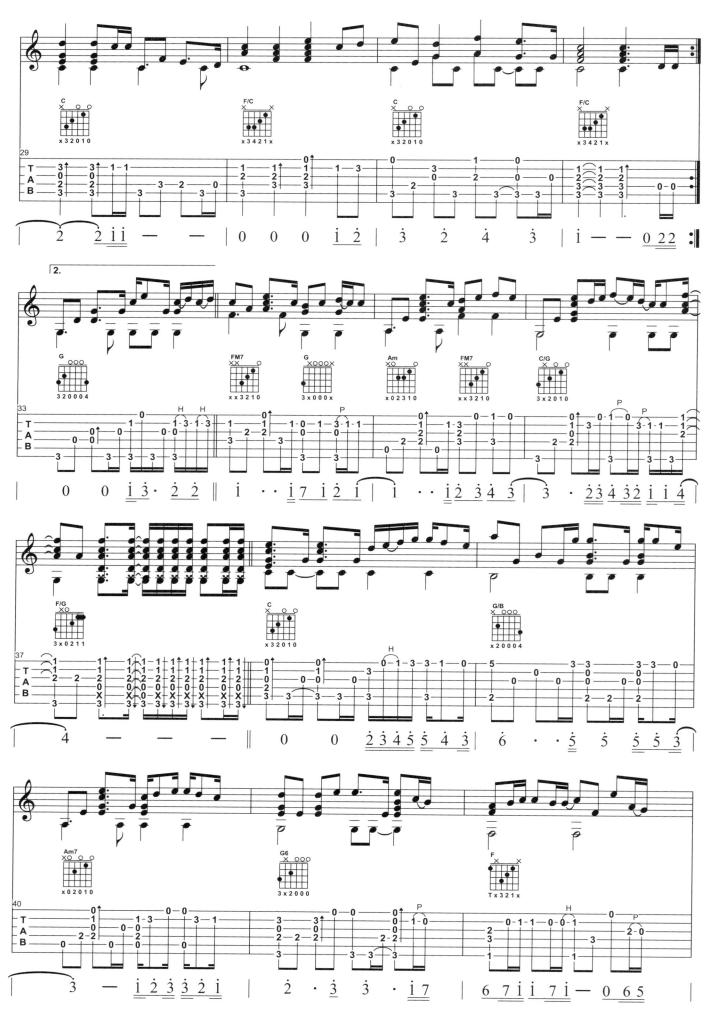

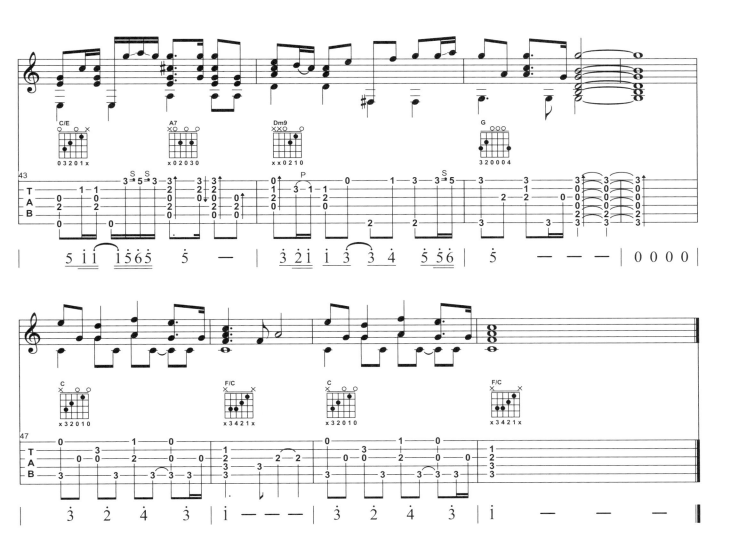

最新圖書目錄 麥書文化

學習音樂最佳途徑
音樂人必備叢書
專業樂譜

■ 學習音樂最佳途徑
■ 音樂人必備叢書
■ 專業樂譜

COMPLETE CATALOGUE

民謠彈唱系列

書名	編著/規格/價格	說明
吉他玩家 Guitar Player	周重凱 編著 菊8開 / 440頁 / 400元	2014年全新改版。周重凱老師繼 "樂知音" 一書後又一精心力作。全書由淺入深,吉他玩家不可錯過。精選近年來吉他伴奏之經典歌曲。
吉他贏家 Guitar Winner	周重凱 編著 16開 / 400頁 / 400元	融合中西樂器不同的特色及元素,以突破傳統的彈奏方式編曲,加上完整而精緻的六線套譜及範例練習,淺顯易懂,編曲好彈又好聽,是吉他初學者及彈唱者的最愛。
名曲100(上)(下) The Greatest Hits No.1.2	潘尚文 編著 CD 菊8開 / 216頁 / 每本320元	收錄自60年代至今吉他必練的經典西洋歌曲。全書以吉他六線譜編著,並附有中文翻譯、光碟示範,每首歌曲均有詳細的技巧分析。
六弦百貨店精選紀念版 1998—2013 Guitar Shop1998-2013	潘尚文 編著 菊8開 / 每本220元 每本280元 CD / VCD 每本300元 VCD+mp3	分別收錄1998~2013各年度國語暢銷排行榜歌曲,內容涵蓋六弦百貨店歌曲精選。全新編曲,精彩彈奏分析。

電吉他系列

書名	編著/規格/價格	說明
電吉他完全入門24課 Complete Learn To Play Electric Guitar Manual	劉旭明 編著 DVD+MP3 菊8開 / 144頁 / 定價360元	由淺入深、循序漸進的學習,從認識電吉他到彈奏電吉他,想成為Rocker很簡單。
主奏吉他大師 Masters Of Rock Guitar	Peter Fischer 編著 CD 菊8開 / 168頁 / 360元	書中講解大師必備的吉他演奏技巧,描述不同時期各個頂級大師演奏的風格與特點,列舉了大師們的大量精彩作品,進行剖析。
節奏吉他大師 Masters Of Rhythm Guitar	Joachim Vogel 編著 CD 菊8開 / 160頁 / 360元	來自各各頂尖級大師的200多個不同風格的演奏套路,搖滾、靈歌與瑞格、新浪潮、鄉村、爵士等精彩樂句。介紹大師的成長道路,配有樂譜。
藍調吉他演奏法 Blues Guitar Rules	Peter Fischer 編著 CD 菊8開 / 176頁 / 360元	書中詳細講解了如何勾建布魯斯節奏框架,布魯斯演奏樂句,以及布魯斯Feeling的培養,並以布魯斯大師代表級人物們的精彩樂句作為示範。
搖滾吉他祕訣 Rock Guitar Secrets	Peter Fischer 編著 CD 菊8開 / 192頁 / 360元	書中講解非常實用的蜘蛛爬行手指熱身練習,各種調式音階、神奇音階、雙手點指、泛音點指、搖把俯衝轟炸以及即興演奏的創作等技巧,傳播正統音樂理念。
Speed up 電吉他Solo技巧進階	馬歇柯爾 編著 樂譜書+DVD大碟 / 800元	本張DVD是馬歇柯爾首次在亞洲拍攝的個人吉他教學、演奏,包含精采現場Live演奏與15個Marcel經典歌曲樂句解析(Licks)。以幽默風趣的教學方式分享獨門絕技以及音樂理念,包括個人拿手的切分音、速彈、掃弦、點弦...等技巧。
Come To My Way Neil Zaza	Neil Zaza 編著 教學DVD / 800元	美國知名吉他講師,Cort電吉他代言人。親自介紹獨家技法,包含掃弦、點弦、調式系統、器材解說...等,更有完整的歌曲彈奏分析及Solo概念教學。並收錄精彩演出九首,全中文字幕解說。
瘋狂電吉他 Carzy Eletric Guitar	潘學觀 編著 CD 菊8開 / 240頁 / 499元	國內首創電吉他CD教材。速彈、藍調、點弦等多種技巧解析。精選17首經典搖滾樂曲演奏示範。
搖滾吉他實用教材 The Rock Guitar User's Guide	曾國明 編著 CD 菊8開 / 232頁 / 定價500元	最紮實的基礎音階練習。教你在最短的時間內學會速彈祕方。近百首的練習譜例。配合CD的教學,保證進步神速。
搖滾吉他大師 The Rock Guitaristr	浦山秀彥 編著 菊16開 / 160頁 / 定價250元	國內第一本日本引進之電吉他系列教材,近百種電吉他演奏技巧解析圖示,及知名吉他大師的詳盡譜例解析。
征服琴海1、2 Complete Guitar Playing No.1、No.2	林正如 編著 3CD 菊8開 / 352頁 / 定價700元	國內唯一一本參考美國MI教學系統的吉他用書。第一輯為實務運用與觀念解析並重,最基本的學習奠定穩固基礎的教科書,適合興趣初學者。第二輯包含總體概念和共二十三章的指板訓練與即興技巧,適合嚴肅初學者。
前衛吉他 Advance Philharmonic	劉旭明 編著 2CD 菊8開 / 256頁 / 定價600元	美式教學系統之吉他專用書籍。從基礎電吉他技巧到各種音樂觀念、型態的應用。音階、和弦節奏、調式訓練。Pop、Rock、Metal、Funk、Blues、Jazz完整分析,進階彈奏。

古典吉他系列

書名	編著/規格/價格	說明
樂在吉他 Joy With Classical Guitar	楊昱泓 編著 CD+DVD 菊8開 / 128頁 / 360元	本書專為初學者設計,學習古典吉他從零開始。內附原譜對照之音樂CD及DVD影像示範。樂理、音樂符號術語解說、音樂家小故事、作曲家年表。
古典吉他名曲大全 (一)(二)(三) Guitar Famous Collections No.1、No.2、No.3	楊昱泓 編著 菊8開 / 每本550元(DVD+MP3)	收錄世界吉他古典名曲,五線譜、六線譜對照,無論彈民謠吉他或古典吉他,皆可體驗彈奏名曲的感受,古典名師採譜、編奏。
新編古典吉他進階教程 New Classical Guitar Advanced Tutorial	林文前 編著 DVD+MP3 菊8開 / 160頁 / 定價550元	收錄古典吉他之經典進階曲目,適合具備古典吉他基礎者學習,或作為 "卡爾卡西" 之後續銜接教材。五線譜、六線譜完整對照,DVD、MP3影音演奏示範。

新書系列

書名	編著/規格/價格	說明
二十世紀百大西洋經典歌曲 Greatest Songs Of The 20th Century	查爾斯 編著 424頁 / 定價500元	一百三十曲、百位藝人團體詳盡介紹近百首中英文歌詞;搭配彈唱和弦西洋歌曲達人 "查爾斯" 耗時五年之作
口琴大全—複音初級教本 Complete Harmonica Method	李孝明 編著 DVD+MP3 菊8開 / 184頁 / 定價360元	複音口琴初級入門標準本,適合21-24孔複音口琴。深入淺出的技術圖示、解說,百首經典練習曲。全新DVD影像教學版,最全面性的口琴自學寶典。
五弦藍草斑鳩入門教程 Five-String Blue-Grass Banjo Method	施亮 編著 DVD+MP3 菊8開 / 136頁 / 定價360元	中文首部斑鳩琴影音入門教程,入門到進階全面學習藍草斑鳩琴技能,琴面安裝調整以及常用演奏技巧示範,十首經典樂曲解析,DVD影像教學示範,音訊伴奏輔助練習。

系列	書名	編著 / 規格 / 價格	說明
音響、電腦製作系列	**錄音室的設計與裝修** Studio Design Guide	劉連 編著 全彩菊8開 / 680元	室內隔音設計寶典，錄音室、個人工作室裝修實例。琴房、樂團練習室、音響視聽室隔音要訣，全球錄音室設計典範。
	NUENDO實戰與技巧 Nuendo Media Production System	張迪文 編著 **DVD** 特菊8開 / 定價800元	Nuendo是一套現代數位音樂專業電腦軟體，包含音樂前、後期製作，如錄音、混音、過程中必須使用到的數位技術，分門別類成八大區塊，每個部份含有不同單元與模組，完全依照使用習性和學習慣性整合軟體操作與功能，是不可或缺的手冊。
	專業音響X檔案 Professional Audio X File	陳榮貴 編著 特12開 / 320頁 / 500元	各類專業影音技術詞彙、術語中文解釋，專業音響、影視廣播，成音工作者必備工具書，A To Z 按字母順序查詢，圖文並茂簡單而快速，是音樂人人手必備工具書。
	專業音響實務秘笈 Professional Audio Essentials	陳榮貴 編著 特12開 / 288頁 / 500元	華人第一本中文專業音響的學習書籍。作者以實際使用與銷售專業音響器材的經驗，融匯專業音響知識，以最淺顯易懂的文字和圖片來解釋專業音響知識。
	Finale 實戰技法 Finale	劉釗 編著 正12開 / 定價650元	針對各式音樂樂譜的製作；樂隊樂譜、合唱團樂譜、教堂樂譜、通俗流行樂譜，管弦樂團樂譜，甚至於建立自己的習慣的樂譜型式都有著詳盡的說明與應用。
電貝士系列	**貝士聖經** I Encyclop'edie de la Basse	Paul Westwood 編著 **2CD** 菊4開 / 288頁 / 460元	Blues與R&B、拉丁、西班牙佛拉門戈、巴西桑巴、智利、津巴布韋、北非和中東、幾內亞等地風格演奏，以及無品貝司的演奏，爵士和前衛風格演奏。
	The Groove The Groove	Stuart Hamm 編著 教學**DVD** / 800元	本世紀最偉大的Bass宗師「史都翰」電貝斯教學DVD。收錄5首「史都翰」精采Live演奏及完整貝斯四線套譜。多機數位影音、全中文字幕。
	Bass Line Bass Line	Rev Jones 編著 教學**DVD** / 680元	此張DVD是Rev Jones全球首張在亞洲拍攝的教學帶。內容從基本的左右手技巧教起，還談論到關於Bass的音色與設備的選購、各類的音樂風格的演奏、15個經典Bass樂句範例，每個技巧都儘可能包含正常速度與慢速的彈奏，讓大家可以很清楚的看到彈奏示範。
	放克貝士彈奏法 Funk Bass	范漢威 編著 **CD** 菊8開 / 120頁 / 360元	本書以「放克」、「貝士」和「方法」三個核心出發，開展出全方位且多向度的學習模式。研擬設計出一套完整的訓練流程，並輔之以三十組實際的練習主題。以精準的學習模式和方法，在最短時間內掌握關鍵，累積實力。
	搖滾貝士 Rock Bass	Jacky Reznicek 編著 **CD** 菊8開 / 160頁 / 360元	有關使用電貝士的全部技法，其中包含律動與節拍選擇、擊弦與點弦、泛音與推弦、悶音與把位、低音提琴指法、吉他指法的撥弦技巧、連奏與斷奏、滑奏與滑弦、搥弦、勾弦與掏弦技法、無琴格貝士、五弦和六弦貝士。CD內含超過150首關於Rock、Blues、Latin、Reggae、Funk、Jazz等...練習曲和基本律動。
	電貝士完全入門24課 Complete Learn To Play E.Bass Manual	范漢威 編著 **DVD+MP3** 菊8開 / 192頁 / 定價360元	輕鬆入門24課電貝士一學就會！教學簡單易懂，內容紮實詳盡，隨書附影音教學示範，學習樂器完全無壓力快速上手！
烏克麗麗系列	**烏克麗麗名曲30選** 30 Ukulele Solo Collection	盧家宏 編著 **DVD+MP3** 菊8開 / 144頁 / 定價360元	專為烏克麗麗獨奏而設計的演奏套譜，精心收錄30首烏克麗麗經典名曲，標準烏克麗麗調音編曲，和弦指型、四線譜、簡譜完整對照。
	烏克麗麗完全入門24課 Complete Learn To Play Ukulele Manual	陳建廷 編著 **DVD** 菊8開 / 200頁 / 定價360元	輕鬆入門烏克麗麗一學就會！教學簡單易懂，內容紮實詳盡，隨書附影音教學示範，學習樂器完全無壓力快速上手！
	快樂四弦琴1 Happy Uke	潘尚文 編著 **CD** 菊8開 / 128頁 / 定價320元	夏威夷烏克麗麗彈奏法標準教材，適合兒童學習。徹底學「搖擺、切分、三連音」三要素，隨書附教學示範CD。
	I PLAY—MY SONGBOOK 音樂手冊 I PLAY - MY SONGBOOK	潘尚文 編著 208頁 / 定價360元	真正有音樂生命的樂譜，各項樂器皆適用，102首中文經典樂譜手冊，活頁裝訂，無需翻頁即可彈奏全曲，音樂隨身帶著走，小開本、易攜帶，外出表演、團康活動皆實用。內附吉他、烏克麗麗常用調性和弦圖，方便查詢、練習，並附各調性移調級數對照表，方便轉調。
	烏克城堡1 Ukulele Castle	龍映育 編著 **DVD** 菊8開 / 320元	從建立節奏感和音感到認識音符、音階和旋律，每一課都用心規劃歌曲、故事和遊戲。孩子們將會變得更活潑、節奏感更好、手眼更協調、耳朵更敏銳、咬字發音更清晰！附有教學MP3檔案，突破以往制式的伴唱方式，結合目前最夯的烏克麗麗與木箱鼓，加上大提琴和鋼琴伴奏，讓老師進行教學、說故事和帶唱遊活動時更加豐富多變化！
	烏克麗麗指彈獨奏完整教程 The Complete Ukulele Solo Tutorial	劉宗立 編著 **HD DVD** 菊8開 / 200頁 / 定價360元	正統夏威夷指彈獨奏技法教學，從樂理認識至獨奏實踐，詳述細說，讓您輕鬆掌握Ukulele！配合高清影片示範教學，輕鬆易學
吹管樂器系列	**陶笛完全入門24課** Complete Learn To Play Ocarina Manual	陳若儀 編著 **DVD+MP3** 菊8開 / 144頁 / 定價360元	輕鬆入門陶笛一學就會！教學簡單易懂，內容紮實詳盡，隨書附影音教學示範，學習樂器完全無壓力快速上手！
木吉他演奏系列	**指彈吉他訓練大全** Complete Fingerstyle Guitar Training	盧家宏 編著 **DVD** 菊8開 / 256頁 / 460元	第一本專為Fingerstyle Guitar學習所設計的教材，從基礎到進階，一步一步徹底了解指彈吉他演奏之技術，涵蓋各類音樂風格編曲手法。內附經典《卡爾卡西》漸進式練習曲樂譜，將同一首歌轉不同的調，以不同曲風呈現，以了解編曲變奏之觀念。
	吉他新樂章 Finger Stlye	盧家宏 編著 **CD+VCD** 菊8開 / 120頁 / 550元	18首膾炙人口電影主題曲改編而成的吉他獨奏曲，精彩電影劇情、吉他演奏技巧分析，詳細五、六線譜、和弦指型、簡譜完整對照，全數位化CD音質及精彩教學VCD。
	吉樂狂想曲 Guitar Rhapsody	盧家宏 編著 **CD+VCD** 菊8開 / 160頁 / 550元	收錄12首日劇韓劇主題曲超級樂譜，五線譜、六線譜、和弦指型、簡譜全部收錄。彈奏解說、單音版簡譜，簡單易學。全數位化CD音質、超值附贈精彩教學VCD。
	吉他魔法師 Guitar Magic	Laurence Juber 編著 **CD** 菊8開 / 80頁 / 550元	本書收錄情非得已、普通朋友、最熟悉的陌生人、愛的初體驗...等11首膾炙人口的流行歌曲改編而成的吉他獨奏曲。全部歌曲編曲、錄音遠赴美國完成。書中並介紹了開放式調弦法與另類調弦法的使用，擴展吉他演奏新領域。
	乒乓之戀 Ping Pong Sousles Arbres	盧家宏 編著 **CD+VCD** 菊8開 / 112頁 / 550元	本書特別收錄鋼琴王子「理查·克萊德門」，18首經典鋼琴曲目改編而成的吉他曲。內附專業錄音水準CD+多角度示範演奏演奏VCD。最詳細五線譜、六線譜、和弦指型完整對照。

狂練木吉他
Fingerstyle
麥書文化精選優質推薦！

最新優惠方案，錯過可惜！

The Fingerstyle All Star

Fingerstyle界中五位頂尖的大師：Peter Finger、Ulli Bögershausen、Jacques Stotzem、Andy Mckee、Don Alder。首次攜手合作，聯手打造2005年最震撼的吉他演奏專輯。每位大師獨特且精湛的吉他技巧，是所有愛好吉他的人絕對不能錯過的經典之作。

Uill、Jacques 等人

定價680元

The Best Of Ulli Bögershausen

本張專輯共收錄了17首Ulli大師數十年來的代表作品，輔以數位化高品質之攝錄系統製作，更是全球唯一完全中文之Fingerstyle演奏DVD。獨家附贈精華歌曲完整套譜，及Ulli大師親自指導彈奏技巧分析、器材解說。是喜愛Fingerstyle吉他演奏的你絕對不能錯過經典代表作。

Ulli Bögershausen

定價680元

The Best Of Jacques Stotzem

本張專輯為Jac大師親自為台灣的聽眾所挑選的代表作，共收錄了12首歌曲，輔以數位化高品質之攝錄系統製作，全球唯一完全中文之Fingerstyle演奏DVD。獨家附贈精華歌曲完整套譜，及Jac大師親自指導彈奏技巧分析、器材解說。喜愛Fingerstyle吉他演奏絕對不能錯過。

Jacques Stotzem

定價680元

Finger Style

全數位化高品質 DVD 9 音樂光碟，收錄 L.J 現場 Live 演奏會，精彩記事。Fingerstyle 左右手基本技巧完整教學，各調標準調音法之吉他編曲方式，各調「Dad Gad」調弦法之編曲方式。多角度同步影像自由切換選擇。中文字幕、內附完整教學譜例。

laurence Juber

定價960元

繞指餘音

Fingerstyle吉他編曲方法與詳盡的範例解析。內容除收錄大家耳熟能祥的流行歌曲之外，更精心挑選了早期歌謠、地方民謠改編成適合木吉他演奏的教材。

曲目介紹：
歡樂中國節、你的甜蜜、豐收季、夜上海、往事只能回味、旅途、牧童、傷心酒店、Dancer、天天年輕、男兒當自強Images Of Childhood、La Reine De Saba 莎芭女王、Within You'll Remain、La Cumparasi Ta、相思絮語。

黃家偉

定價500元

吉樂狂想曲

12首日劇韓劇主題曲超級樂譜，五線譜、六線譜、和弦指型、簡譜全部收錄。詳細的彈奏解說，單音版曲譜，簡單易學。全數位化CD音質，超值附贈精彩教學VCD。

曲目介紹：
True Love、It's Just Love邂逅、只要有你、First Love、Say Yes、後來、Love Love Love、愛的謳歌、I For You、Believe、Automatics。

盧家宏

定價550元

吉他魔法師

最精心製作之演奏專輯。全部歌曲的編曲錄音、混音皆遠赴美國完成。11首吉他獨奏曲，原曲、原調、原速、原汁原味一一呈現。首創國語流行金曲Acoustic吉他獨奏專輯，開創吉他演奏之先驅。開放式吉他調弦法及另類調弦法隆重介紹，擴展吉他演奏新領域。最詳細五線譜、六線譜、和弦指型完整對照。

曲目介紹：
零缺點、有多少愛可以重來、獨一無二、愛情限時批、心太軟、情非得已、最熟悉的陌生人、簡單愛、愛的初體驗解脫、普通朋友。

laurence Juber

定價550元

乒乓之戀

18首理查經典曲目改編，專業錄音水準CD及多角度示範演奏VCD，最詳細五線譜、六線譜、和弦指型完整對照。

曲目介紹：
乒乓之戀夢中的鳥、午後的出發、愛的克麗斯汀、鄉愁、水邊的阿蒂麗娜、夢中的婚禮、星空、瓦妮莎的微笑、兒童迴旋曲、愛的協奏曲、愛的喜悅、秋日的私語、祕密的庭院、愛的故事、給母親的信、夢的傳說、愛的旋律。

盧家宏

定價550元

郵政劃撥 / 17694713　戶名 / 麥書國際文化事業有限公司

如有任何問題請電洽：（02）23636166 吳小姐

以上產品任選3種 1680

Guitar Shop

六弦百貨店
精選紀念版

定價：300元

- 收錄年度國語暢銷排行榜歌曲
- 全書以吉他六線譜編奏
- 專業吉他TAB六線套譜
- 各級和弦圖表、各調音階圖表
- 全新編曲、自彈自唱的最佳叢書
- 盧家宏老師木吉他演奏教學影片

六弦百貨店2008精選紀念版
《附VCD+MP3》

六弦百貨店2009精選紀念版
《附VCD+MP3》

六弦百貨店2010精選紀念版
《附DVD》

六弦百貨店2011精選紀念版
《附DVD》

六弦百貨店2012精選紀念版
《附DVD》

六弦百貨店2013精選紀念版
《附DVD》

六弦百貨店
Guitar Shop
指彈精選①
GUITAR SHOP FINGERSTYLE COLLECTION

編著	盧家宏
美術編輯	陳以琁
封面設計	陳以琁
電腦製譜	林聖堯
譜面輸出	林聖堯
譜面校對	盧家宏、吳怡慧、陳珈云
錄音混音	林怡君、潘尚文
影像製作	張惠娟

出版	麥書國際文化事業有限公司
登記證	行政院新聞局局版台業第6074號
廣告回函	台灣北區郵政管理局登記證第03866號
發行	麥書國際文化事業有限公司
	Vision Quest Media Publishing Inc.
地址	10647 台北市羅斯福路三段325號4F-2
	4F.-2 No.325, Sec. 3, Roosevelt Rd.,
	Da'an Dist., Taipei City 106, Taiwan（R.O.C.）
電話	886-2-23636166 · 886-2-23659859
傳真	886-2-23627353
郵政劃撥	17694713
戶名	麥書國際文化事業有限公司

http://www.musicmusic.com.tw

E-mail：vision.quest@msa.hinet.net

中華民國 104 年 2 月 初版

電吉他
完全入門24課

E.Guitar
由淺入深、循序漸進的學習
從認識電吉他到彈奏電吉他
想成為 **Rocker** 很簡單

劉旭明 編著

DVD+MP3 INCLUDED

麥書文化

輕鬆入門24課
電吉他一學就會！

- ·簡單易懂
- ·影音教學示範
- ·內容紮實
- ·詳盡的教學內容

定價：360元

名曲100(上)(下)

附贈學習CD

本書共收錄50首史上前100大吉他必練經典作品,吉他六線套譜、和弦指型完整對照,完整中文歌詞翻譯,更能掌握彈奏意境。

簡扼樂手簡介、技巧分析,原版採譜,原調、原速,示範演奏。

潘尚文 編著

定價(上)320元

定價(下)320元

郵政劃撥 / 17694713　戶名 / 麥書國際文化事業有限公司

如有任何問題請電洽:(02)23636166 吳小姐

本公司可使用以下方式購書

1. 郵政劃撥

2. ATM轉帳服務

3. 郵局代收貨價

4. 信用卡付款

洽詢電話:(02)23636166

請寄款人注意

一、帳號、戶名及寄款人姓名通訊處各欄請詳細填明,以免誤寄;抵付票據之存款,務請於交換前一天存入。

二、每筆存款至少須在新台幣十五元以上,且限填至元位為止。

三、倘金額塗改時請更換存款單重新填寫。

四、本存款單不得黏貼或附寄任何文件。

五、本存款金額業經電腦登帳後,不得申請撤回。

六、本存款單備供電腦影像處理,請以正楷工整書寫並請勿折疊。帳戶如需自印存款單,各欄文字及規格必須與本單完全相符;如有不符,各局應婉請寄款人更換郵局印製之存款單填寫,以利處理。

七、本存款單帳號及金額欄請以阿拉伯數字書寫。

八、帳戶本人在「付款局」所在直轄市或縣(市)以外之行政區域存款,需由帳戶內扣收手續費。

交易代號:0501、0502現金存款　0503票據存款　2212劃撥票據託收

本聯由儲匯處存查　保管五年

郵政劃撥存款收據
注意事項

一、本收據請詳加核對並妥為保管,以便日後查考。

二、如欲查詢存款入帳詳情時,請檢附本收據及已填妥之查詢函向各連線郵局辦理。

三、本收據各項金額、數字係機器印製,如非機器列印或經塗改或無收款郵局收訖章者無效。

六弦百貨店
指彈精選①

感謝您購買本書！為加強對讀者提供更好的服務，請詳填以下資料，寄回本公司，您的資料將立刻
列入本公司優惠名單中，並可得到日後本公司出版品之各項資料及意想不到的優惠哦！

姓名 _____ 生日 ___ / ___ / ___ 性別 □男 □女

電話 _____ E-mail _____ @ _____

地址 _____ 機關學校 _____

● 請問您曾經學過的樂器有哪些？
　　□ 鋼琴　　　　□ 吉他　　　　□ 弦樂　　　　□ 管樂　　　　□ 國樂　　　　□ 其他 _____

● 請問您是從何處得知本書？
　　□ 書店　　　　□ 網路　　　　□ 社團　　　　□ 樂器行　　　　□ 朋友推薦　　　　□ 其他 _____

● 請問您是從何處購得本書？
　　□ 書店　　　　□ 網路　　　　□ 社團　　　　□ 樂器行　　　　□ 郵政劃撥　　　　□ 其他 _____

● 請問您認為本書的難易度如何？
　　□ 難度太高　　　□ 難易適中　　　□ 太過簡單

● 請問您認為本書整體看來如何？　　　　　● 請問您認為本書的售價如何？
　　□ 棒極了　　　□ 還不錯　　　□ 遜斃了　　　　　□ 便宜　　　　□ 合理　　　　□ 太貴

● 請問您最喜歡本書的哪些部份？（可複選）
　　□ 歌曲曲目　　□ 美術設計　　□ 吉他編曲　　□ 附贈DVD　　□ 其他

● 請問您認為本書還需要加強哪些部份？（可複選）
　　□ 美術設計　　□ 歌曲數量　　□ 吉他編曲　　□ 銷售通路　　□ 其他 _____

● 請問您希望未來公司為您提供哪方面的出版品，或者有什麼建議？

非常感謝您填寫本表格，我們將極慎重的考慮您的意見，並立即將您的資料建檔。謝謝！

www.musicmusic.com.tw

寄件人 _____

地　址 □□□ _____

廣　告　回　函
台灣北區郵政管理局登記證
台北廣字第03866號

郵資已付 免貼郵票

麥書國際文化事業有限公司
10647 台北市羅斯福路三段325號4F-2
4F.-2, No.325, Sec. 3, Roosevelt Rd.,
Da'an Dist., Taipei City 106, Taiwan (R.O.C.)

為加速郵件處理　‧　請勿使用訂書針